柳公权玄秘塔碑

全文注释版

姚泉名 编写

长江出版传媒 湖北美术出版社

图书在版编目（CIP）数据

柳公权玄秘塔碑：全文注释版 / 姚泉名编写. —武汉：
湖北美术出版社，2018.5
ISBN 978-7-5394-9495-1

Ⅰ．①柳…
Ⅱ．①姚…
Ⅲ．①楷书—碑帖—中国—唐代
Ⅳ．① J292.24

中国版本图书馆 CIP 数据核字（2018）第 043299 号

责任编辑：肖志娅　张　韵
技术编辑：范　晶

策划编辑：墨点 墨点字帖
封面设计：墨点 墨点字帖

柳公权玄秘塔碑：全文注释版　　© 姚泉名　编写

出版发行：长江出版传媒　湖北美术出版社
地　　址：武汉市洪山区雄楚大道 268 号 B 座
邮　　编：430070
电　　话：（027）87391256　　　87679564
网　　址：http://www.hbapress.com.cn
E - mail：hbapress@vip.sina.com
印　　刷：武汉精一佳印刷有限公司
开　　本：787mm×1092mm　　　1/8
印　　张：7
版　　次：2018 年 5 月第 1 版　　2018 年 5 月第 1 次印刷
定　　价：37.00 元

出版说明

学习书法，必以古代经典碑帖为范本。但是，被我们当作学书范本的经典碑帖，往往并非古人刻意创作的书法作品，孙过庭《书谱》中说：

『虽书契之作，适以记言』，碑帖的功能首先是记录文字、传递信息，即以实用为主。

碑，是一种石刻形式。墓碑则可能源于墓穴边用以辅助安放棺椁的大木，后来逐渐改为石制，并刻上文字，用于歌功颂德、记人记事，借此流传后世。书法中的『碑』泛指各种石刻文字，还包括摩崖刻石、墓志、造像题记、石经等种类。从碑石及金属器物上复制文字或图案的方法称为『拓』，复制品称为『拓片』，拓片是学习碑刻书法的主要资料。

帖，本指写有文字的帛制标签，后来才泛指名家墨迹，又称法书或法帖。把墨迹刻于木板或石头上即为『刻帖』，刻后可以复制多份，使之能够广为流传。唐以前所称的『帖』多指墨迹法书，唐以后所称的『帖』多指刻帖的拓片，而非真迹。帖的内容较为广泛，包括公私文书、书信、文稿、诗词、图书抄本等。

学习书法，固然以范字为主要学习对象，但碑帖的文本内容与书法往往互为表里，不可分割。丰碑大碣，内容严肃，如封禅、祭祀、颁布法令、颂扬德政等，其字体也较为庄重，读其文，才能更好地体会书风所体现的文字主题。尺牍、诗文，往往因情生文，如表达问候、寄托思念、感慨世事等，明其意，才能更好地体会笔墨所表达的情感志趣。文字中所记载的人物生平可资借鉴得失，历史事件可以补史书之不足，气节情怀可以感人肺腑，妙语美文可以发超然之雅兴。了解碑帖内容，不仅可以增长知识，熟悉文意，体会作者的思想感情，还有助于加深对其书法艺术的理解，让我们以融汇文史哲、贯通书画印的新视角，来更好地鉴赏和弘扬悠久灿烂的中华文化。

墨点字帖推出的经典碑帖『全文注释版』系列，精选具有代表性的经典碑帖善本，彩色精印。碑刻附缩小全拓图，配有碑帖局部或整体原大拉页。特邀湖北省中华诗词学会常务副秘书长姚泉名先生对碑帖释文进行全注全译。释文采用简体字，择要注音。原文为异体字的直接改为简体字，原文为异体字的，标注文字于『　』内。注释主要针对不通假字、错字、脱字、衍字等在注释中说明。原文残损不可见的，以『□』标注；虽不可见但文字可考的，标注文字于『□』内。注释主要针对不易理解的字词，注明本义或在文中含义，一般不做校改，对文意影响较大的在注释中酌情说明。全文以直译和意译相结合的方法进行翻译，力求简明通俗。对原作上钤盖的鉴藏印章择要注解，释读印文，说明出处。

希望本系列图书能帮助读者更全面深入地了解经典碑帖的背景和内容，从而提升学习书法的兴趣和动力，进而在书法学习上取得更多的收获。

简　介

《玄秘塔碑》全称《唐故左街僧录内供奉三教谈论引驾大德安国寺上座赐紫大达法师玄秘塔碑铭并序》，唐会昌元年（841）立，裴休撰文，柳公权书并篆额，邵建和、邵建初兄弟刻字。碑文主要记载了大达法师端甫的生平事迹，玄秘塔即为端甫法师遗骨的供奉之地。《玄秘塔碑》原碑现藏陕西西安碑林博物馆，碑额有篆书『唐故左街僧录大达法师碑铭』十二字。通高四百四十五厘米，宽一百三十二厘米，厚三十四厘米。碑阳凡二十八行，满行五十四字，计一千三百余字。

柳公权（778—865），字诚悬，京兆华原（今陕西省铜川市）人，唐代书法家。元和三年（808）举进士，初仕校书郎、掌书记。唐穆宗见其书迹后，召为右拾遗，充翰林侍书学士。穆宗曾向柳公权询问用笔之法，答曰：『用笔在心，心正则笔正。』穆宗悟其笔谏。其后，又历任敬宗、文宗两朝侍书，名声极盛，当时的公卿大臣为先人立碑，若不得柳公权手笔，会被认为不孝。武宗时，官至太子少师，封河东郡开国公，故世称『柳少师』。《旧唐书》本传称『公权初学王书，遍阅近代笔法，体势劲媚，自成一家』，其楷书吸收了颜真卿、欧阳询的特点，方峻外拓，骨力劲健，世称『柳体』。宋苏轼称『本出于颜，而能自出新意』，后人又有『颜筋柳骨』一说。柳公权的楷书代表作有《金刚经碑》《玄秘塔碑》《神策军碑》《回元观钟楼铭》等，行草书代表作有《蒙诏帖》《兰亭诗卷》等。

《玄秘塔碑》为柳公权六十四岁时所书。该碑用笔以方为主，短横粗壮而长横细挺，撇画瘦长而捺画粗重，对比鲜明，折画与颜体相近，作外拓之势。结构严谨险峻，中宫收紧。体势劲媚，骨力遒劲。明王世贞《弇州山人四部稿》评：『柳书中最露筋骨者。遒媚劲健，固自不乏。要之，晋法一大变耳。』清王澍《虚舟题跋》评：『《玄秘塔》故是诚悬极矜练之作。』

本书采用的是现藏日本三井纪念美术馆的北宋拓本，原为清代收藏家孔广陶所藏。

唐故左街僧錄內供奉三教談論引駕大德安國寺上座賜紫大達法師玄秘塔碑銘并序

江南西道都團練觀察處置等使朝散大夫兼御史中丞上柱國賜紫金魚袋柳公權書并篆額

玄秘塔者，大法師端甫靈骨之所歸也。於戲，為丈夫者，在家則張仁義禮樂，輔天子以扶世導俗；出家則運慈悲定慧，佑群生以覺世悟真。為帝者師，為民之司命。非夫聰明睿智，天縱生知，何以臻此。其惟我大達法師乎。

法師諱端甫，俗姓趙氏，天水人也。世為秦人。初，母張夫人夢梵僧謂曰：當生貴子。即出囊中舍利使吞之。及誕，所夢僧白晝入其室，摩其頂曰：必當大弘法教。言訖而滅。既成人，高顙深目，大頤方口，長六尺五寸，其音如鐘。夫將欲荷如來之菩提，鑿生靈之耳目，固必有殊祥奇表歟。

始十歲，依崇福寺道悟禪師為沙彌。十七正度為比丘，隸安國寺。具威儀於西明寺照律師，稟持犯於崇福寺昇律師，傳唯識大義於安國寺素法師，通涅槃大旨於福林寺崟法師。

復夢梵僧以舍利滿琉璃器使吞之，且曰：三藏大教盡貯汝腹矣。自是，經律論無敵於天下。囊括川注，逢源會委，滔滔然莫能知其畔岸矣。夫將欲伐株杌於情田，雨露於法種者，固必有勇智宏辯歟。

無何，謁文殊於清涼，眾聖皆現；演大經於太原，傾都畢會。

德宗皇帝聞其名，徵之，一見大悅。常出入禁中，與儒道議論。賜紫方袍，歲時錫施，異於他等。復詔侍皇太子於東朝。

順宗皇帝深仰其風，親之若昆弟，相與臥起，恩禮特隆。

憲宗皇帝數幸其寺，待之若賓友，常承顧問，注納偏厚，而和尚符彩超邁，詞理響捷，迎合上旨，皆契真乘，雖造次應對，未嘗不以闡揚為務。

繇是，天子益知佛為大聖人，其教有大不思議事。當是時，朝廷方削平區夏，縛吳斡蜀，潴蔡蕩鄆，而齊人未熟王化，內殿受具，即詔和尚率緇屬迎真骨於靈山，開法場於秘殿，為人請福，親奉香燈。既而刑不殘，兵不黷，赤子無愁聲，蒼海無驚浪，蓋參用真宗以毗大政之明效也。

夫將欲顯大不思議之道，輔大有為之君，固必有冥符玄契，昭感動物，得以成就之。

雲識理絕虛，報應昭然。而端嚴?行者，惟和尚而已。於戲！高山殊絕，巨川固方，不可彈書。而?教猶?其七月六日遷於長樂之南原，遺命茶毗得舍利三百餘粒，方熾而神光月皎，既燼而靈骨珠圓。賜諡曰大達，塔曰玄秘。俗壽六十七，僧臘四十八。弟子比丘、比丘尼約千餘輩，或講論玄言，或紀綱大寺，修禪秉律，分作人師五十。其徒皆為達者。

達者於塵劫，識知報應，識法之明效也。

政令之明效也。嚴而慈，威而厚，故其眾向以右肩，接以右膝，誠接之，以奧之地嚴以尊容，就日而成，猶之就日也。噫！和尚其達者乎。

莫不瞻嚮，莫不圓賜藏焉，以致常以金寶以為嚴飾之。

骨珠圓賜諡曰大達，塔曰玄秘。

向右肩以接之，以誠接議曰。

沒而皆為圓寂達者於戴。

賢劫千佛，第四能仁，有大法師，如從親聞。

正敎却千佛，第四能仁，劉京我法生。

大雄垂教，千載冥符，三乘迭耀，往徒令後學瞻仰徘徊。

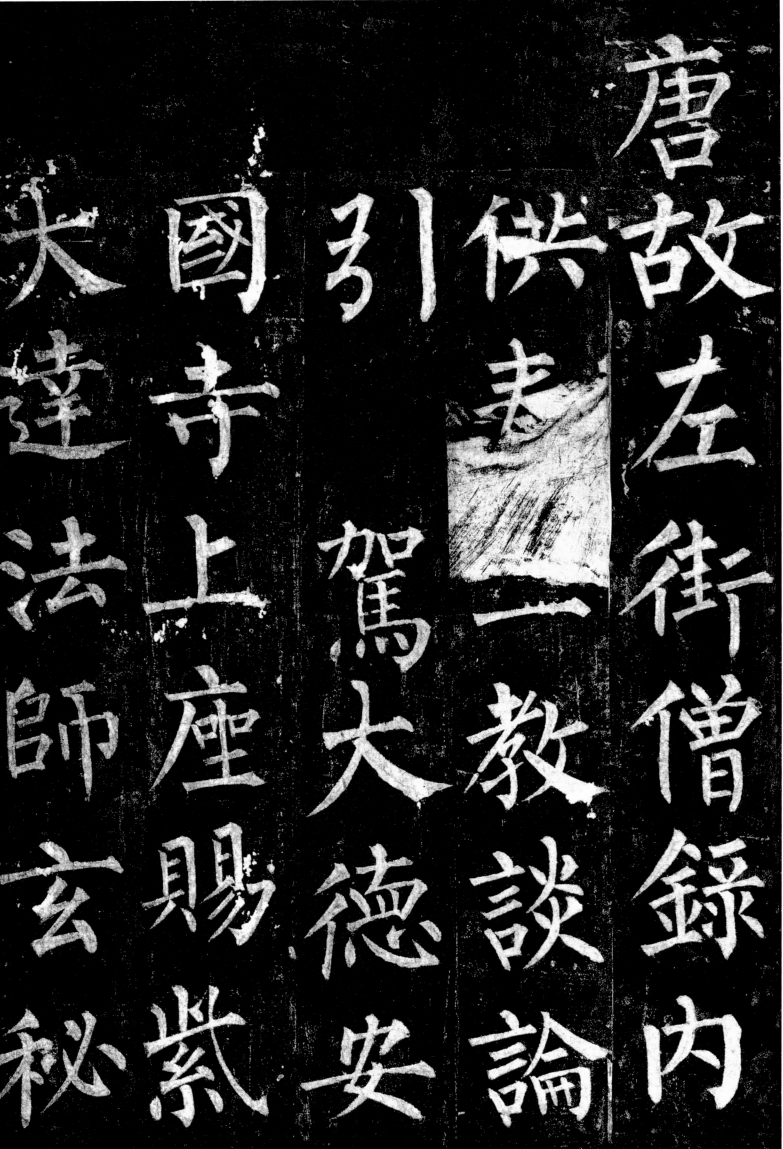

唐故① 左街僧录② 内供奉③ 三教谈论引驾大德④ 安国寺上座赐紫⑤ 大达法师玄秘塔碑铭并序 江南西道⑥ 都团练观察处置等使⑦ 朝散大夫⑧ 兼⑨

唐故左街僧录内供奉三教谈论引驾大德安国寺上座赐紫大达法师玄秘

【注释】

① 故：原来的。

② 左街僧录：执掌僧尼名籍、僧官补任等事宜的僧职。

③ 内供奉：官名。此处为设于正额以外的皇帝侍从官员。

④ 引驾大德：封号。引导天子车驾的高僧。

⑤ 赐紫：官品不及三品而皇帝特赐准许服紫袍，以示尊宠。

⑥ 江南西道：唐行政区划。辖境包含今江西、湖南大部及湖北、安徽南部地区。

⑦ 都团练观察处置等使：官名。都团练使，负责一方团练（自卫队）的军事官职，通常由观察处置使兼任。观察处置使，为一道之行政长官，执掌各州县官吏政绩，兼理民事。

⑧ 朝散大夫：文散官名。无实职。

⑨ 兼：唐官制用语。此处指给外任官加御史台官，以示恩宠。此外又指兼任两个及以上的职事官。

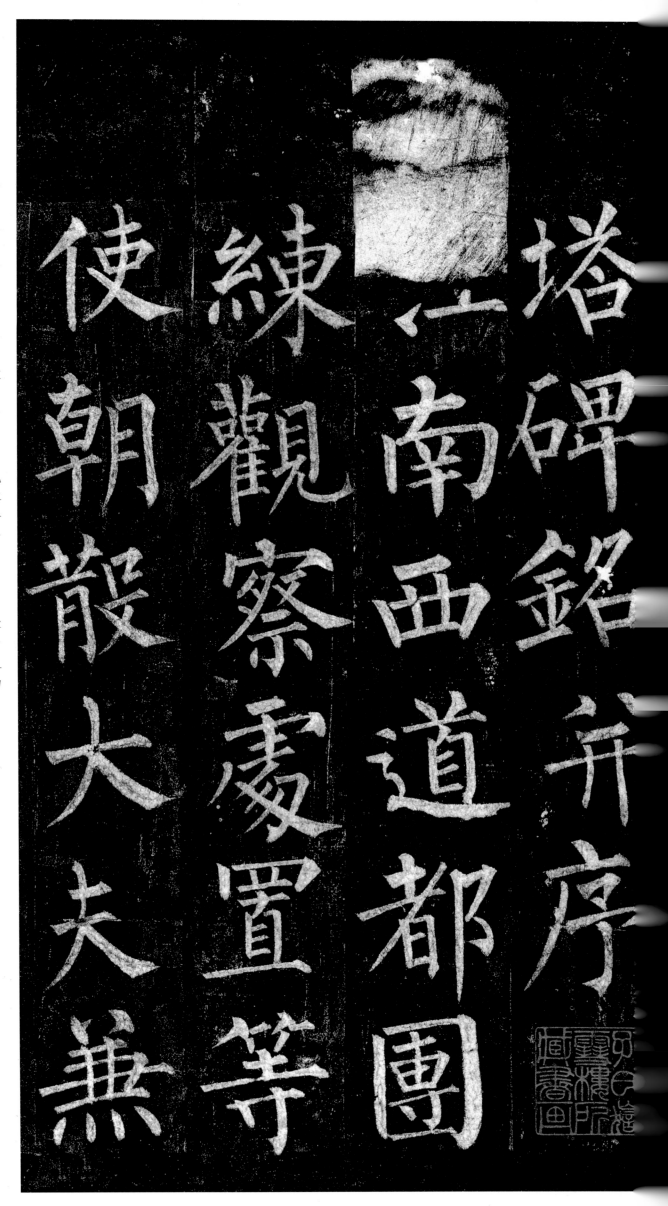

髮騎常侍充集

正議大夫守右

裴休撰

國賜紫金魚袋

御史中丞上柱

御史中丞①　上柱国②　赐紫金鱼袋③裴休撰④　正议大夫⑤　守⑥右散骑常侍⑦　充⑧集贤殿学士⑨　兼判院事　上柱国　赐紫金鱼袋柳公权书并篆额⑩

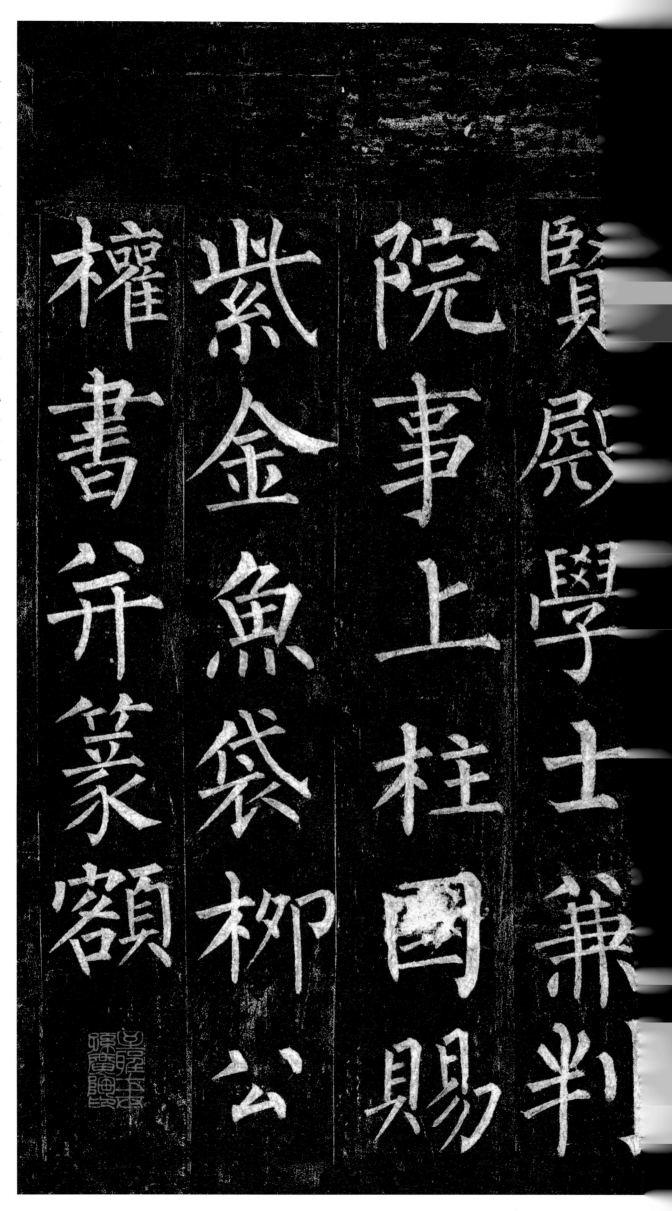

【注释】

① 御史中丞：官名。执掌监察执法。

② 上柱国：勋官名。为有军功者所加的最高等级的荣誉称号。

③ 赐紫金鱼袋：唐代皇帝可以特赐紫袍、佩金鱼袋，以示恩宠。

④ 撰：撰文。

⑤ 正议大夫：文散官名。无实职。

⑥ 守：唐官制用语。官员所任职事官品阶高于所带散官品阶时，在职事官名之前加"守"。

⑦ 右散骑常侍：官名。执掌规谏过失，侍从顾问。

⑧ 充：唐官制用语。表示临时派某官离开其原来的职守去任某职。

⑨ 集贤殿学士：官名。执掌校理刊辑经籍。

⑩ 篆额：用篆字书写碑额。

为丈夫

玄秘塔者　大法师端甫①　灵骨②　之所归③也　於戏④

为丈夫者　在家⑤　则张⑥　仁义礼乐　辅⑦天子以扶世导俗⑧　出家则运⑨　慈悲⑩　定慧⑪　佐⑫　如来以阐教利生⑬　舍此无以

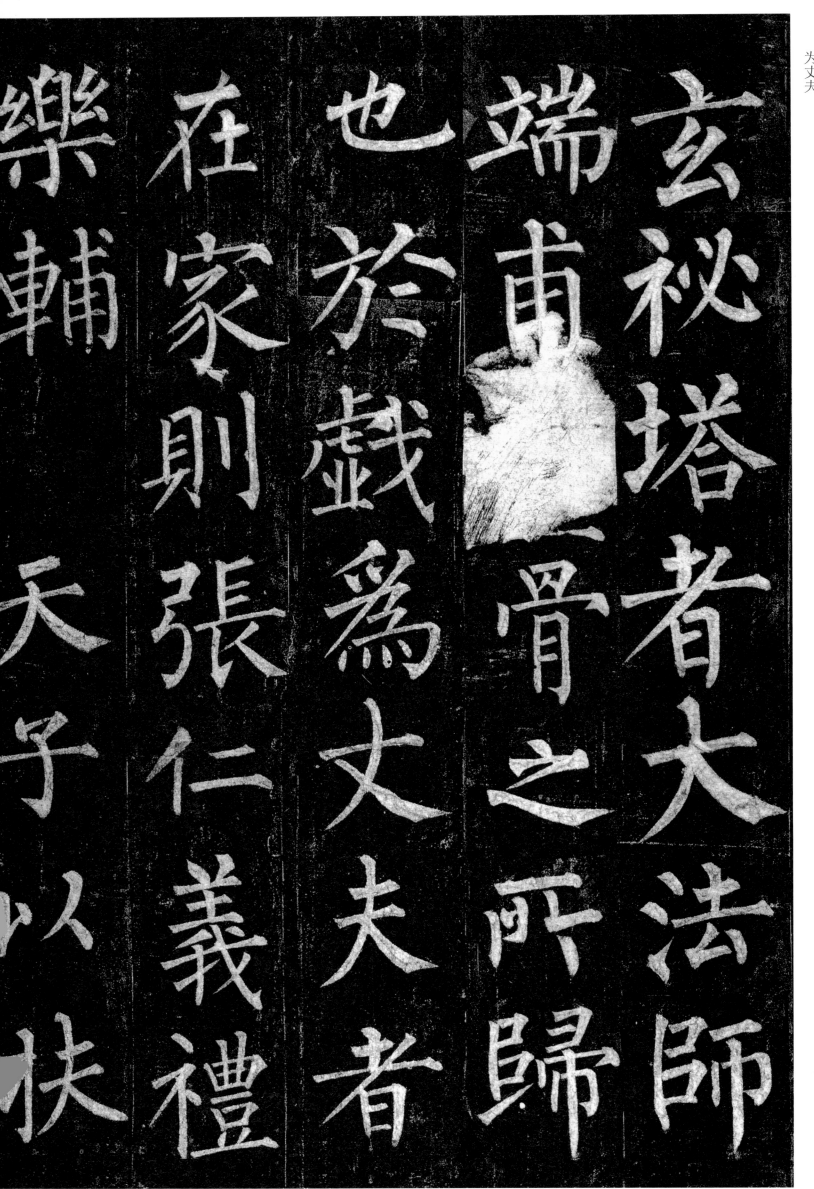

玄祕塔者大法師
端甫靈骨之所歸
也於戲為丈夫者
在家則張仁義禮
樂輔天子以

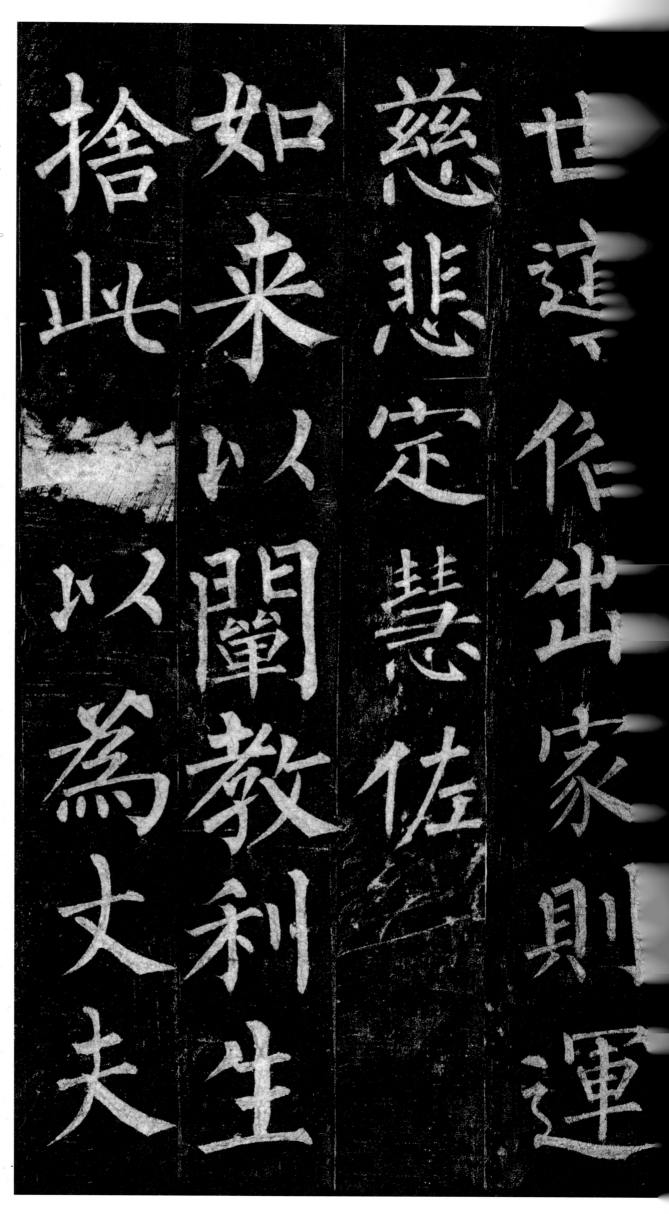

【注释】

① 端甫（769—836）：唐高僧，俗姓赵，谥曰大达。

② 灵骨：舍利子。这里指佛陀或高僧火化后形成的结晶体颗粒。

③ 归：归宿。

④ 於戏：感叹词。同"呜呼"。

⑤ 在家：在俗世。

⑥ 张：宣扬。

⑦ 辅：辅助。

⑧ 扶世导俗：匡扶世道，教化百姓。

⑨ 运：运用，使用。

⑩ 慈悲：佛教指仁爱而给众生以安乐，怜悯众生而拔除苦难。

⑪ 定慧：佛教的定学与慧学的并称。定，禅定。慧，智慧。

⑫ 佐：佐助。

⑬ 阐教利生：弘扬教义，利益众生。

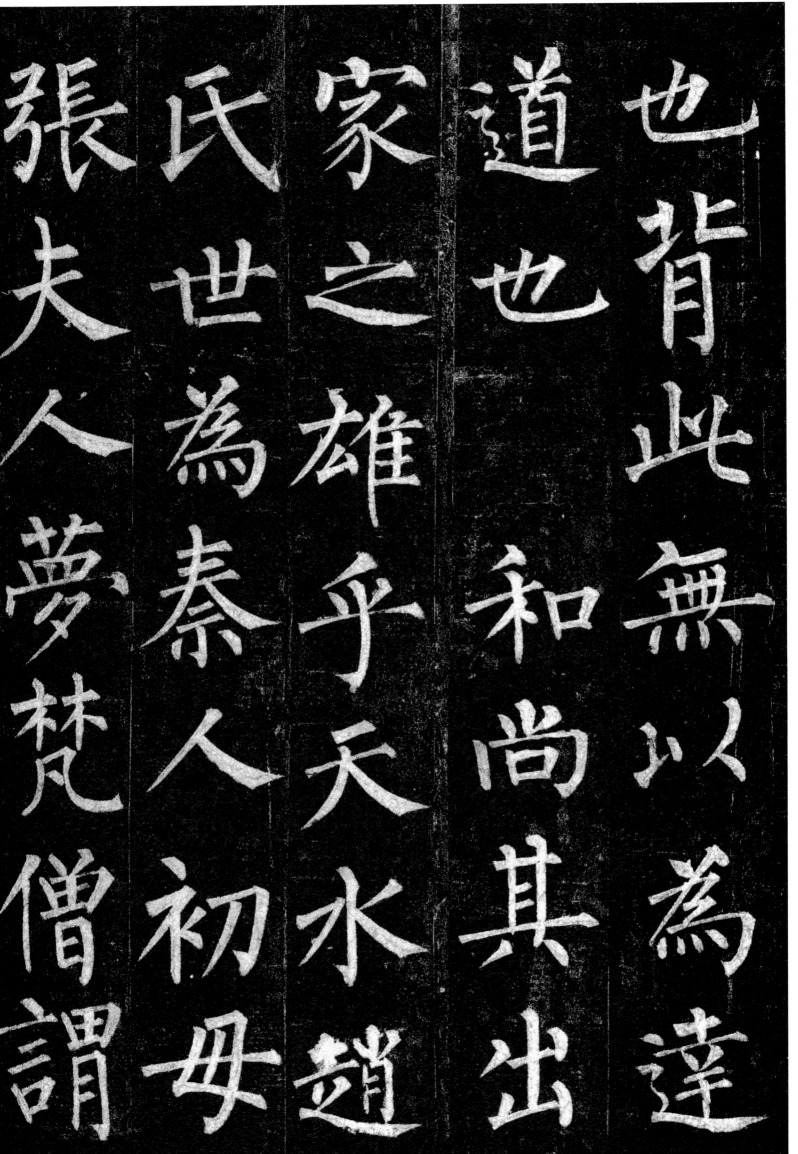

也 背此无以为达道①
也 和尚其出家之雄②乎
天水③ 赵氏 世④为秦人 初
母张夫人梦梵僧⑤ 谓曰
当生贵子 即出囊中舍利使吞之 及诞⑥
所梦僧白昼入其
室 摩⑦其顶⑧曰

也背此無以爲達道和尚其出家之雄乎天水趙氏世爲秦人初母張夫人夢梵僧謂

【注释】

① 达道：人类遵行的普通真理。

② 雄：雄杰。

③ 天水：地名，位于甘肃省东南。

④ 世：世代。

⑤ 梵僧：印度僧侣。

⑥ 诞：出生。

⑦ 摩：抚摸。

⑧ 顶：头顶。

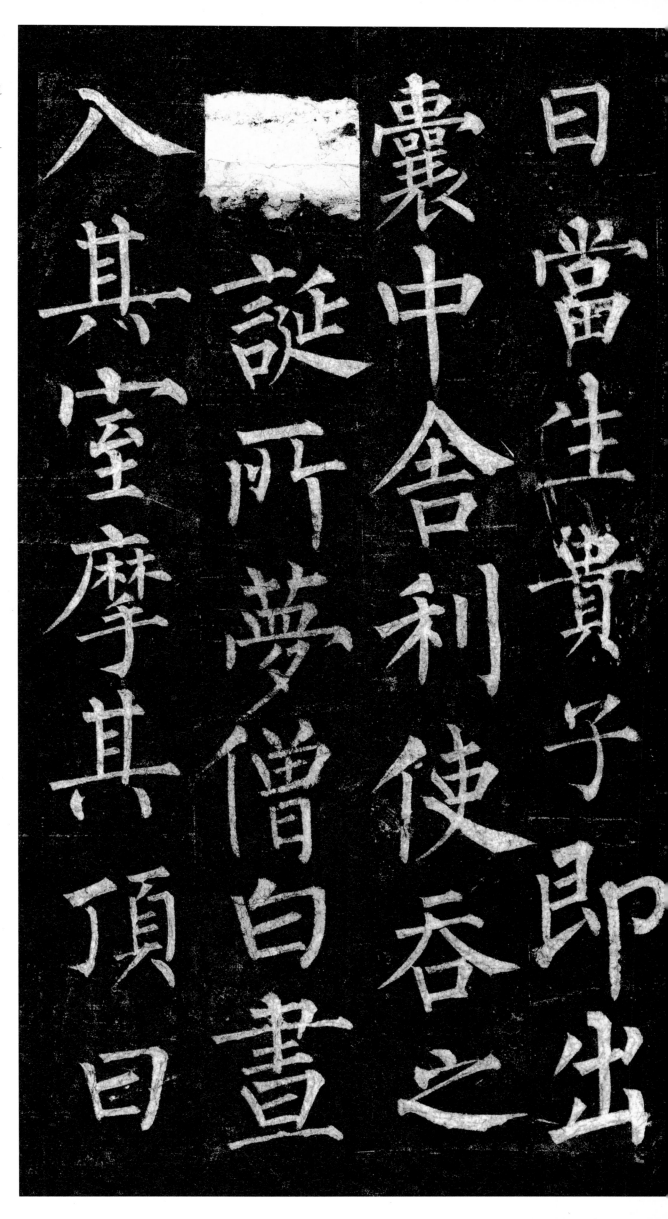

曰当生贵子即出

□囊中舍利使吞之

诞所梦僧自书曰

入其室摩其顶曰

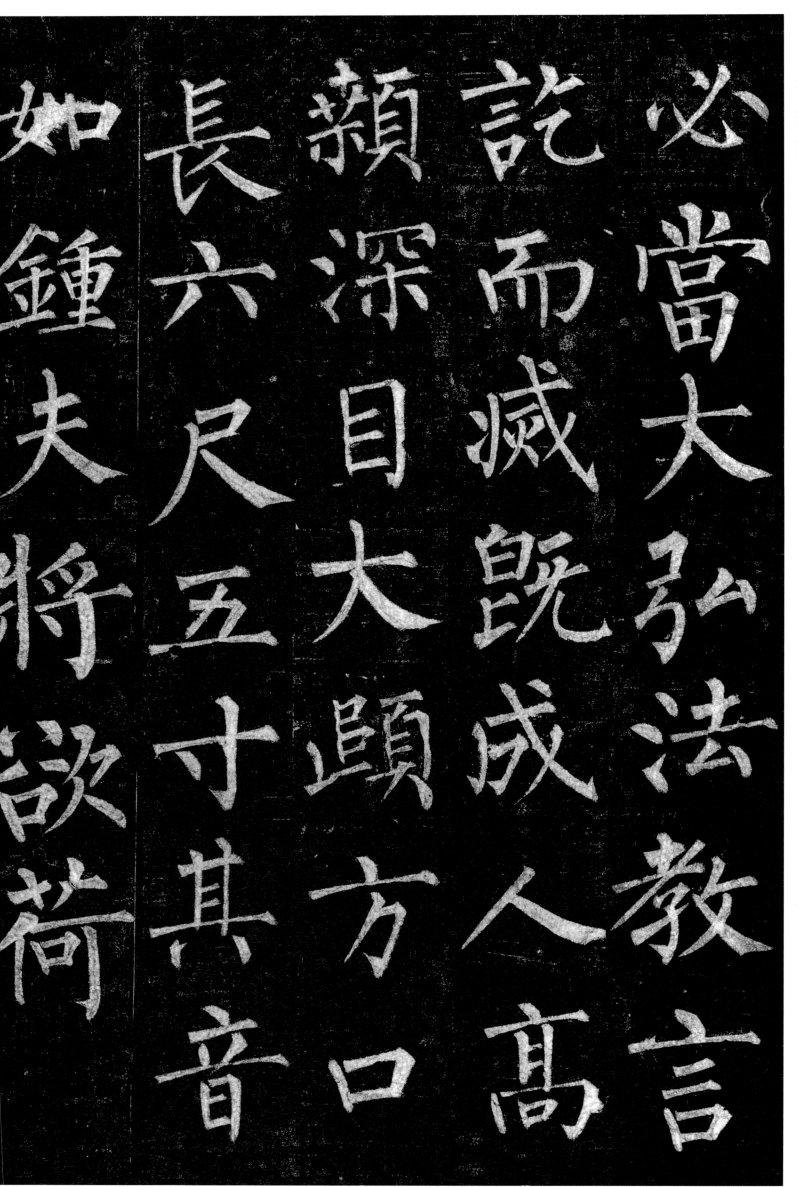

必当大弘法教① 言讫② 而灭③
既成人 高颡④ 深目⑤ 大颐⑥ 方口
长六尺五寸 其音如钟 夫将欲荷⑦
如来之菩提⑧ 阐⑨生灵之耳目⑩
固必⑪ 有殊祥奇表⑫ 欤 始⑬十
岁 依崇福寺道悟

【注释】

① 法教：佛法之教化。
② 讫：完毕。
③ 灭：消失不见。
④ 额（sǎng）：额头。
⑤ 深目：眼睛凹陷。
⑥ 颐：面颊。
⑦ 荷：担任，担负。
⑧ 菩提：指觉悟的境界。
⑨ 凿：开启。
⑩ 耳目：指见闻，引为智慧。
⑪ 固必：一定。
⑫ 殊祥奇表：特别的预兆和非凡的仪表。
⑬ 始：刚刚。

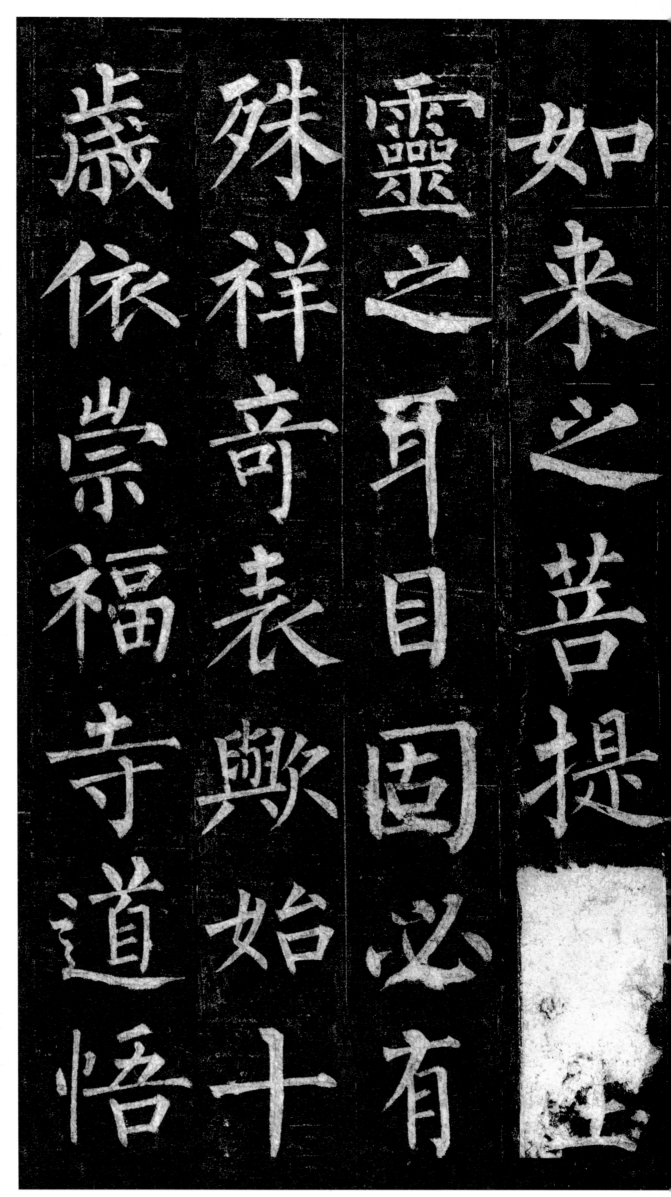

禅师为沙弥①
十七正度② 为比丘③
隶④ 安国寺
具威仪⑤ 于西明寺照律师⑥
禀⑦ 持犯⑧ 于崇福寺升律师
传⑨ 唯识⑩ 大义于安国寺素法师⑪
通⑫ 涅槃⑬ 大旨于福林寺岂
法师 复梦梵

禅师为沙弥
正度为比丘
国寺具威仪
于西明寺照律师
禀持犯于崇福寺升律师
朋寺照律师禀
国寺
犯于崇界律

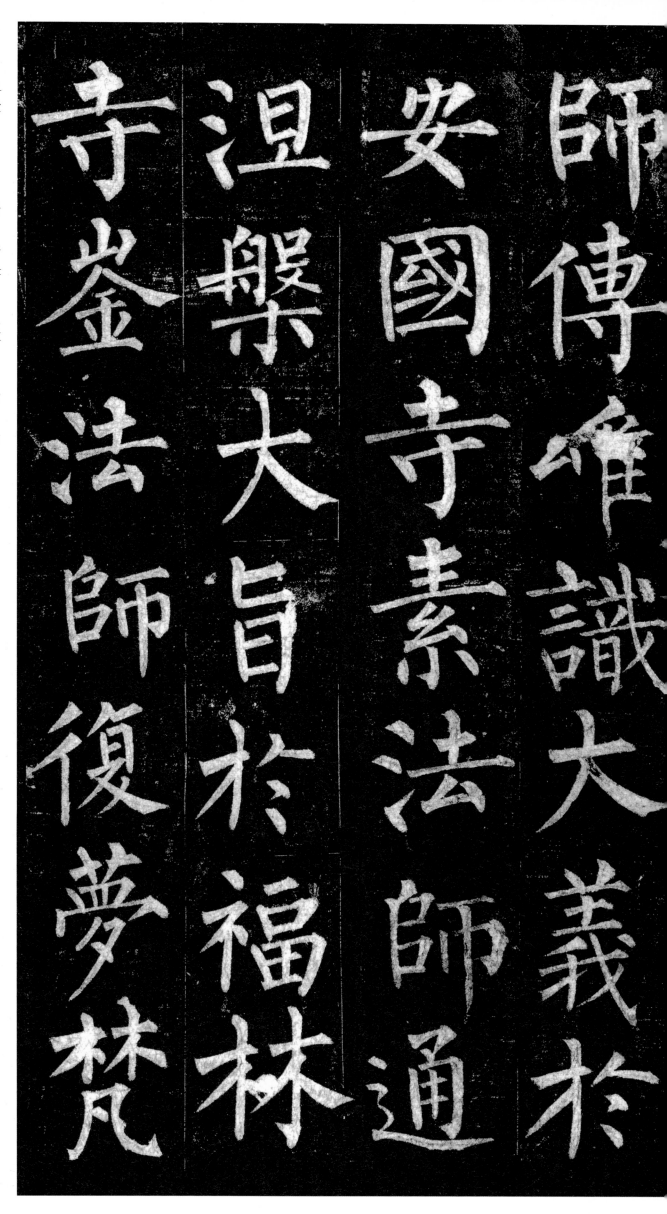

【注释】

① 沙弥：七岁至二十岁之间，已受十戒，但未受具足戒的男性修行者。

② 正度：正式剃度出家。

③ 比丘：指和尚。

④ 隶：隶属。

⑤ 威仪：佛教泛指举止动作的种种律仪规范。

⑥ 律师：佛教指精通、严持戒律者，又称作持律师、律者。

⑦ 禀：禀受，奉行。

⑧ 持犯：这里代指佛教戒律。

⑨ 传：传习。

⑩ 唯识：《成唯识论》的简称。

⑪ 法师：指精通佛典的高僧。

⑫ 通：通晓。

⑬ 涅槃：《大般涅槃经》的简称。

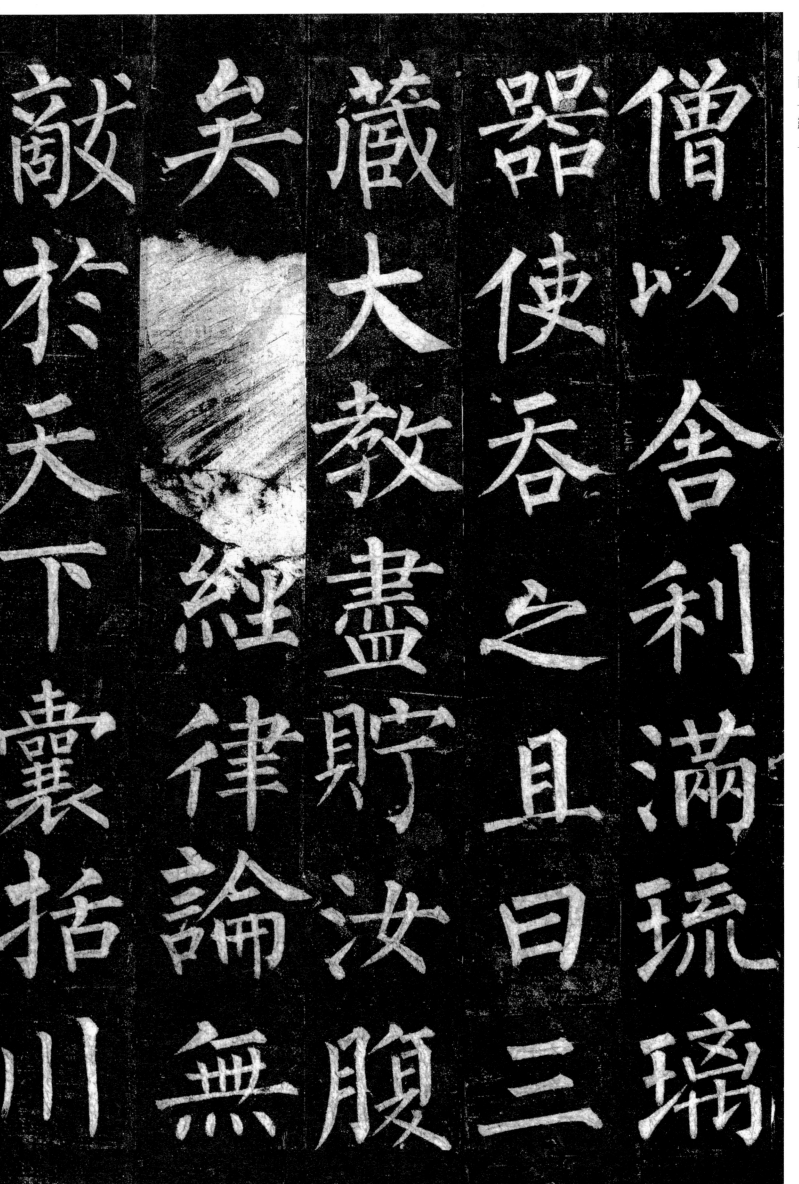

僧以舍利满琉璃器使吞之
且曰
三藏① 大教②
尽贮汝腹矣
自是③ 经律论无敌于天下
囊括川注④
逢源会委⑤
滔滔然⑥ 莫能济⑦ 其畔岸⑧ 矣
夫将欲伐⑨ 株杌⑩ 于情
田⑪ 雨⑫ 甘露⑬ 于

13

【注释】

① 三藏：佛教经典的总称，分为经、律、论三部分。
② 大教：要旨。
③ 自是：从此。
④ 囊括川注：形容学识富厚充盈。
⑤ 逢源会委：前因后果，融会贯通。委，末，尾。
⑥ 滔滔然：大水奔流的样子。形容说话连续不断。
⑦ 济：渡过。
⑧ 畔岸：边际。
⑨ 伐：斩断。
⑩ 株杌（wù）：树根树桩，比喻尘世的执念。
⑪ 情田：指心地。
⑫ 雨：播洒。
⑬ 甘露：甜美的雨露，比喻佛家教义。

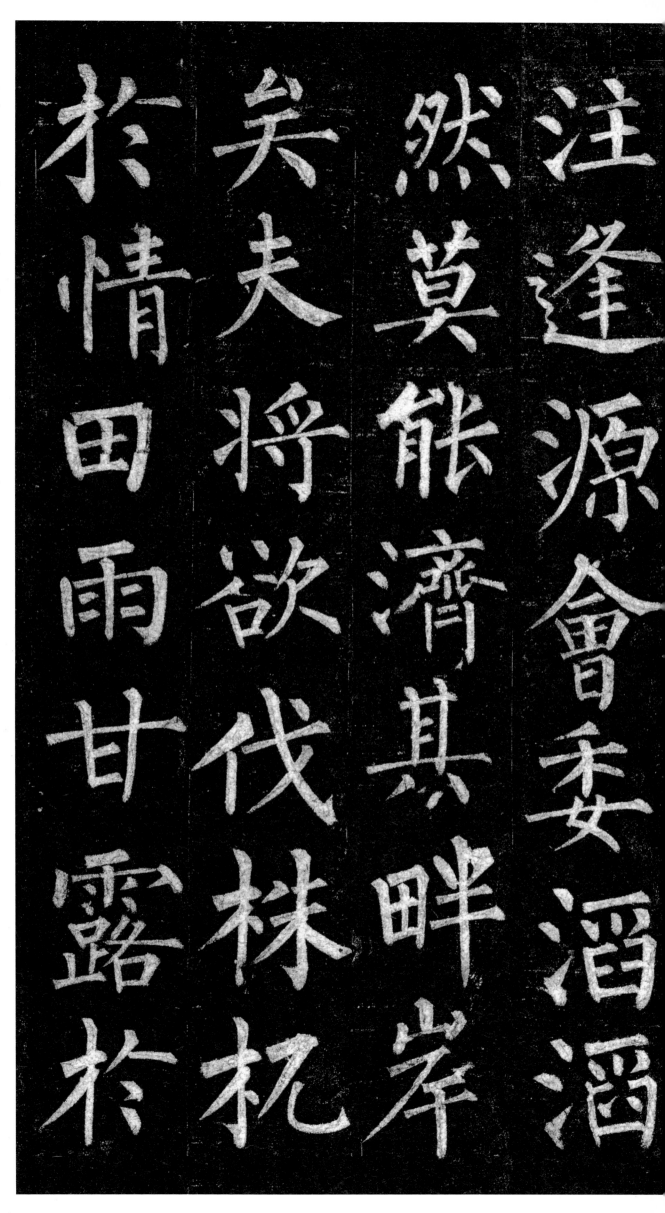

注逢源會委滔滔
然莫能濟其畔岸
矣夫將欲伐株杌
於情田雨甘露於

法种[①]者　固必有勇智宏辩[②]　欤

无何[③]　谒[④]文殊于清凉[⑤]　众圣皆现[⑥]

演[⑦]大经[⑧]于太原　倾都[⑨]毕会[⑩]　德宗皇帝[⑪]闻其名　征[⑫]之

一见大悦　常出入禁中[⑬]与儒道议

论赐紫方袍[⑭]

法種者固必有勇

智宏辩欤無何

殊於清涼眾聖

於太

皆現演大經

原傾都畢會

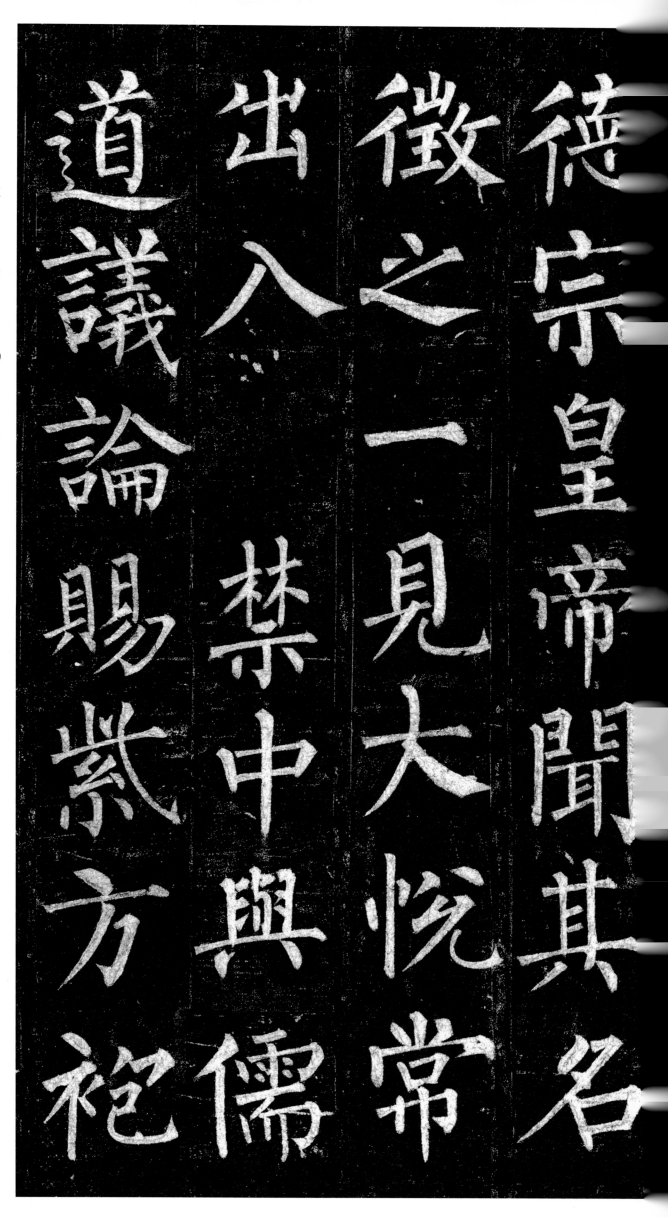

【注释】

① 法种：指佛教信士。

② 勇智宏辩：勇毅聪慧，渊博善辩。

③ 无何：不久。

④ 谒（yè）：拜谒。

⑤ 清凉：指五台山，为文殊菩萨的道场。

⑥ 现：现身。

⑦ 演：讲解。

⑧ 大经：指佛教最主要的经典。

⑨ 倾都：全城的人。

⑩ 毕会：全都聚集。

⑪ 德宗皇帝：李适，779年至805年在位。

⑫ 征：召见。

⑬ 禁中：皇宫。

⑭ 方袍：袈裟。因平摊为方形，故称。

德宗皇帝聞其名

徵之一見大悅常

出入今禁中與儒

道議論賜紫方袍

岁时锡施，异于他等。复诏侍皇太子于东朝，顺宗皇帝深仰其风，亲之若昆弟，相与卧起，恩礼特隆。宪宗皇帝数幸其寺，待之若宾友，常

岁时①锡施②
异于他等　复诏③侍④皇太子于东朝⑤　顺宗皇帝⑥深仰其风⑦
亲之若昆弟⑧　相与卧起　恩礼⑨特隆⑩
宪宗皇帝⑪数幸其寺
待之若宾友⑫　常

【注释】

① 岁时：每年一定的季节或时间。
② 锡施：赏赐。
③ 诏：下诏命。
④ 侍：侍奉。
⑤ 东朝：东宫，太子所居的宫殿。
⑥ 顺宗皇帝：李诵，805年正月至八月在位。
⑦ 风：风范。
⑧ 昆弟：兄弟。
⑨ 恩礼：恩宠礼遇。
⑩ 特隆：优厚。
⑪ 宪宗皇帝：李纯，805年至820年在位。
⑫ 宾友：宾客朋友。

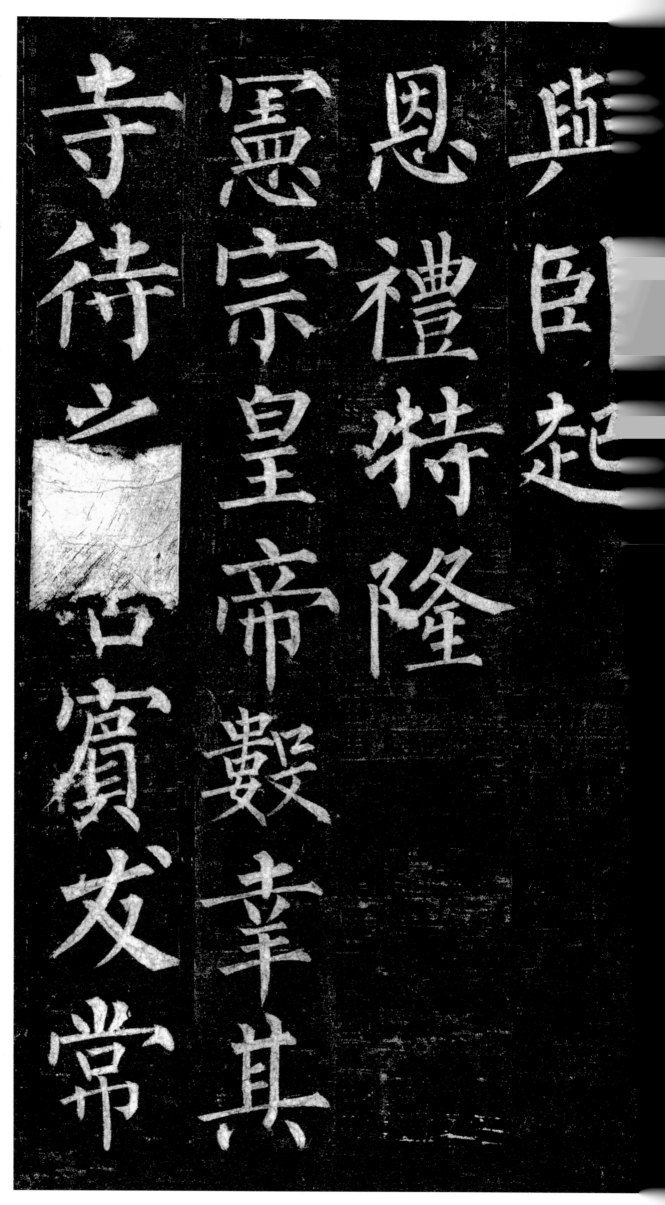

乘雖造次應對
合上旨皆契真
超邁詞理響捷迎
厚而和尚符彩
承顧問注納偏

承① 顾问　注纳② 偏厚
而和尚符彩超迈③
词理响捷④　迎合上⑤旨　皆契⑥
真乘⑦　虽造次⑧ 应对
未尝不以阐扬⑨ 为务⑩
繇⑪ 是天子益知佛为大圣人　其教

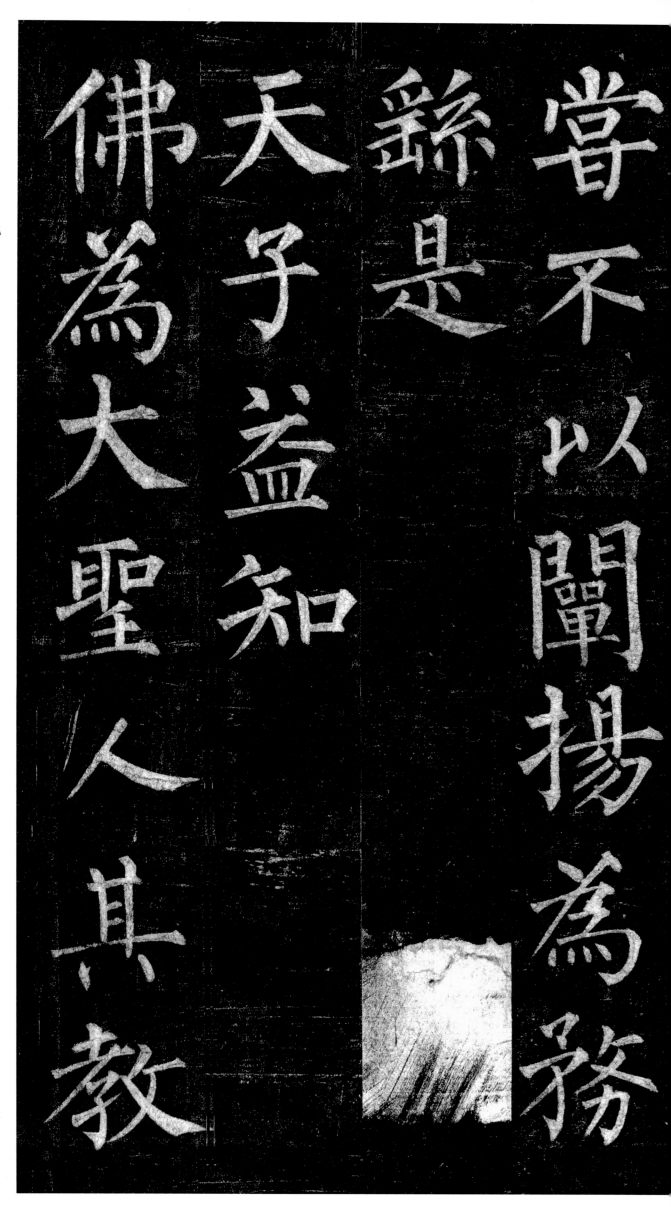

有大不思議事當

是時

朝廷方削平區夏

縛吳幹蜀渚蔡蕩

郣而

有大不思议①事　当是时　朝廷方削平区夏②　缚吴③　斡蜀④　潴蔡⑤　荡郓⑥　而天子端拱无事⑦　诏和尚率缁属⑧　迎真骨⑨　于灵山　开法场于秘殿⑩　为人

【注释】

① 大不思议：超出理解和想象。

② 削平区夏：指唐宪宗削藩战争。区夏，华夏，此处指各地藩镇。

③ 缚吴：指活捉镇海节度使李琦。

④ 斡（wò）蜀：指抓住剑南西川节度副使刘辟。

⑤ 潴（zhū）蔡：指消灭蔡州吴元济。

⑥ 荡郓（yùn）：指荡平郓州李师道。

⑦ 端拱无事：端坐拱手，天下无事。

⑧ 缁（zī）属：僧徒。

⑨ 真骨：佛骨舍利。

⑩ 秘殿：深殿。

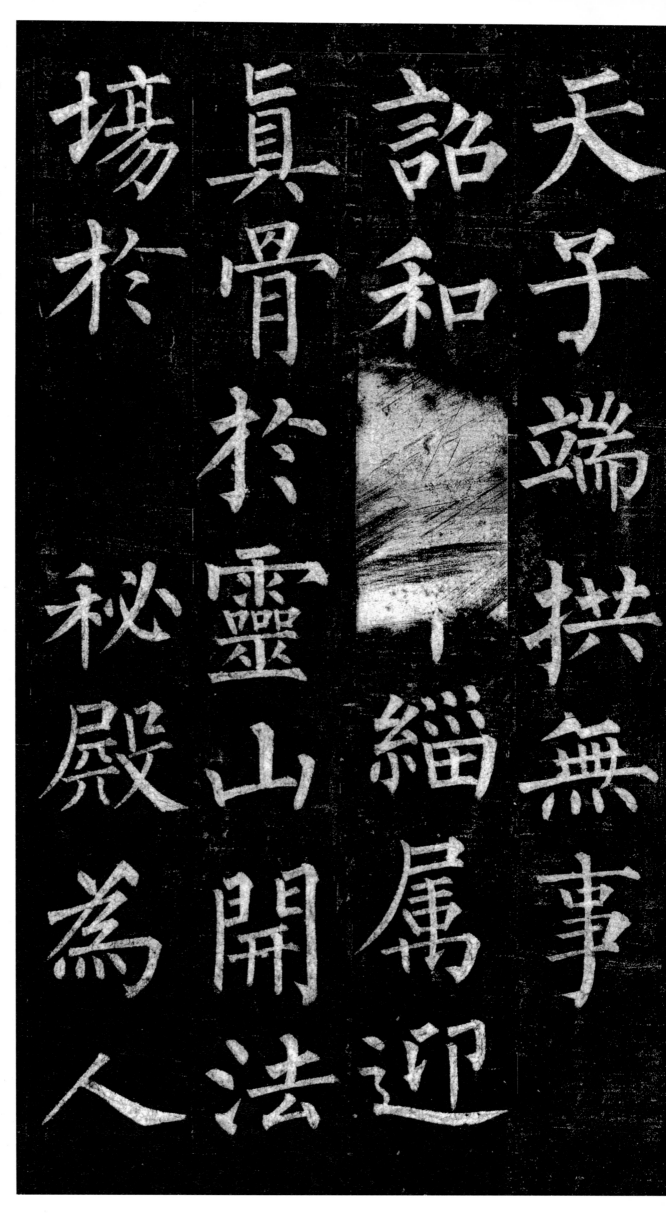

天子端拱無事詔和緇屬迎真骨於靈山秘殿為坊於開法人

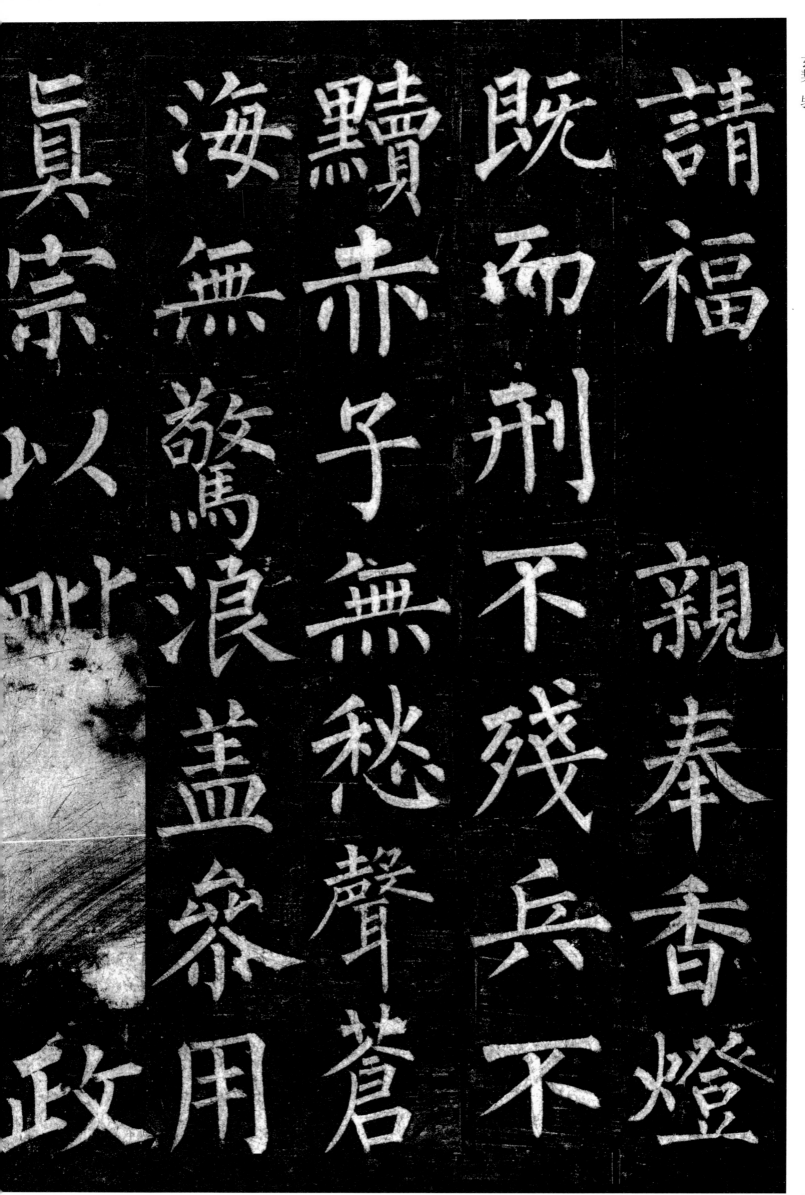

请福① 亲奉香灯 既而刑不残② 兵不黩③ 赤子④ 无愁声 苍海⑤ 无惊浪 盖参用⑥ 真宗⑦ 以毗⑧ 𢍀政⑨ 之明效也 夫将欲显⑩ 大不思议之道 辅大有为之君 固必有冥符 玄契⑪ 欤

【注释】

① 请福：祈福。

② 刑不残：说明犯罪的人少。残，残暴。

③ 兵不黩（dú）：说明天下太平。黩，滥用。

④ 赤子：比喻百姓。

⑤ 苍海：沧海。

⑥ 参用：兼用。

⑦ 真宗：佛教正义。

⑧ 毗（pí）：辅助。

⑨ 大政：国家政务。

⑩ 显：显扬。

⑪ 冥符玄契：神授的符命与玄妙的契机。

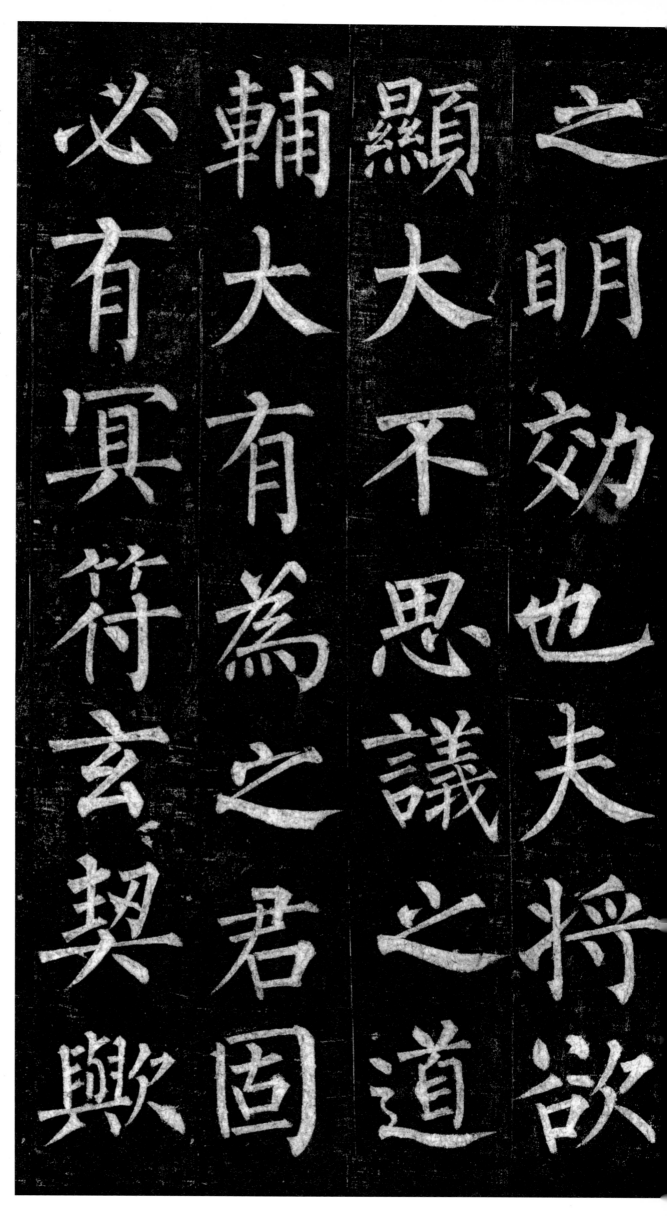

必有冥符玄契與

輔大有爲之君固

顯大不思議之道

之明効也夫將欲

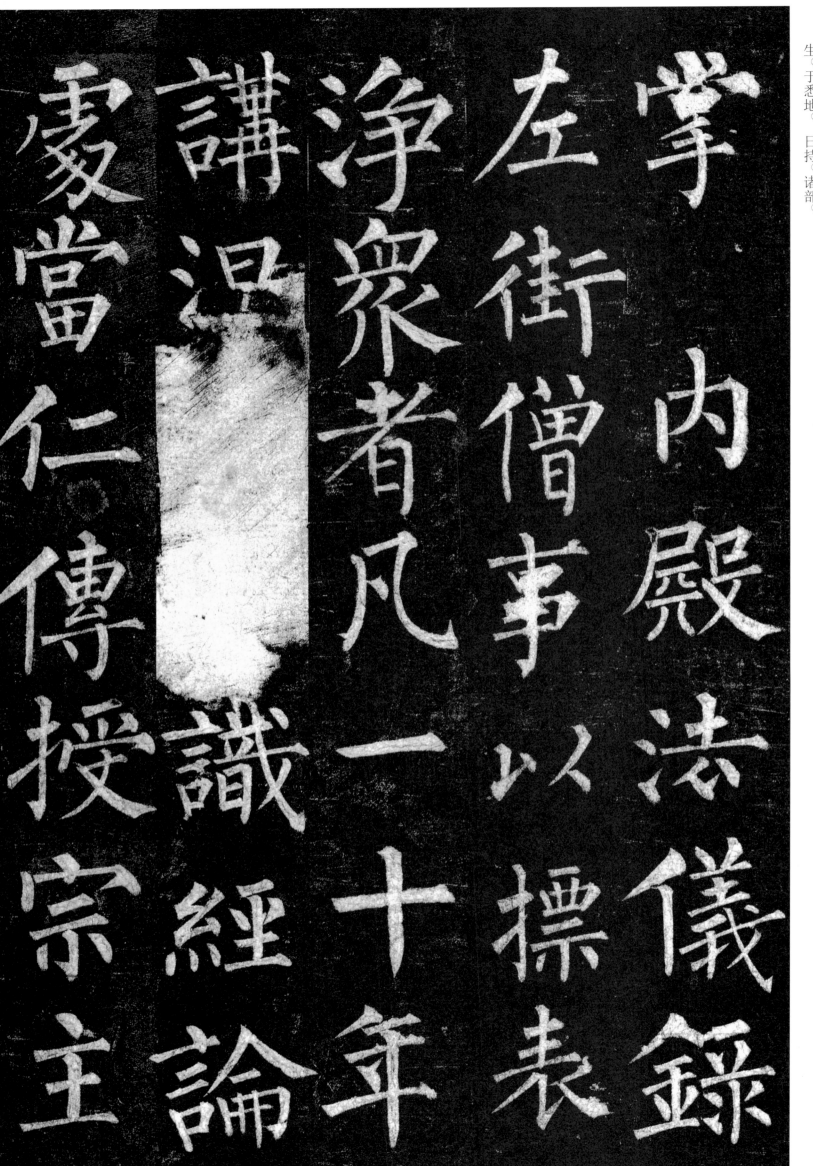

掌內殿法儀錄
左街僧事以標表
淨衆者凡一十論
講□識經論
□當仁傳授宗主

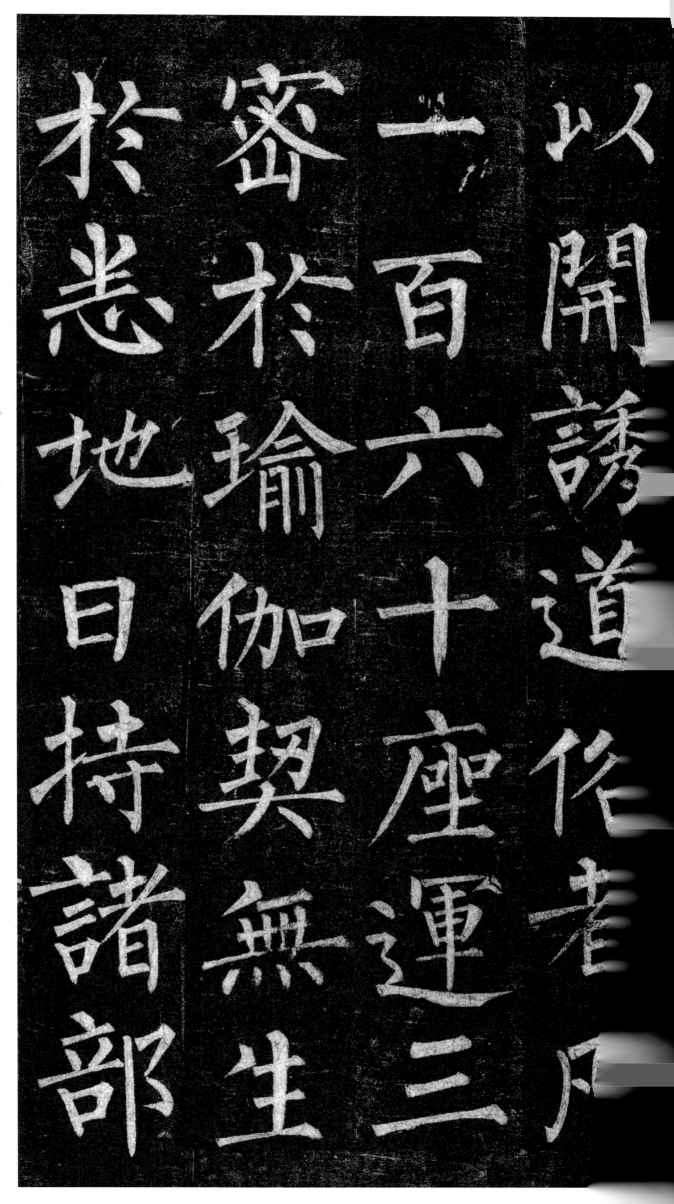

【注释】

① 掌：主持。

② 内殿法仪：皇宫内的宗教礼仪。

③ 录：总领。

④ 摽表：作为榜样和表率。摽，通"标"，榜样。

⑤ 净众：僧众。

⑥ 处当仁：处于领袖地位。

⑦ 宗主：各僧寺的住持、有道高僧。

⑧ 开诱：启发诱导。

⑨ 道俗：出家修行的人及世俗的人。

⑩ 三密：指身密、语密、意密。佛教金刚乘所传身、口、意的修行方法。

⑪ 瑜伽：佛教语。指修行。

⑫ 无生：涅槃之真理。没有生灭，不生不灭。

⑬ 悉地：佛教指成就，即修法时心有所求，都能如愿出现。

⑭ 持：持诵，诵习。

⑮ 诸部：指佛家的各种咒诀。

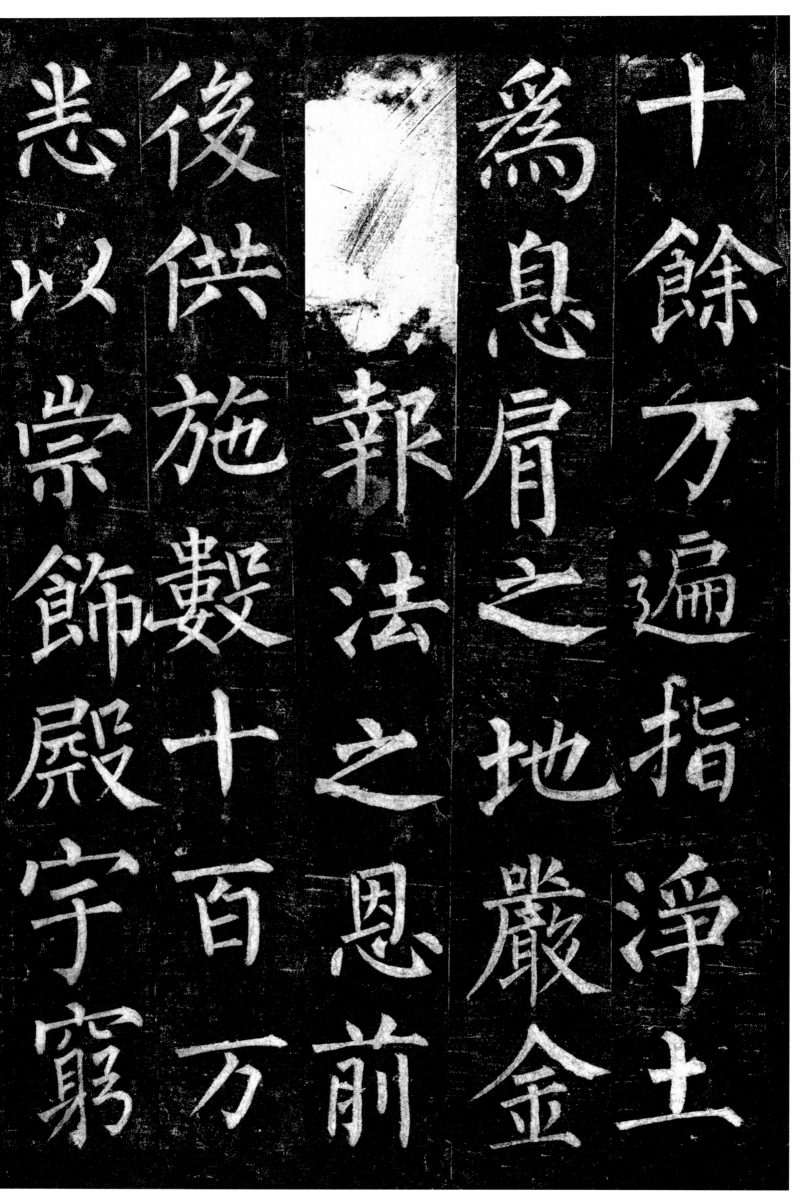

悉 後 爲 十
以 供 恩 餘
崇 施 報 肩 萬
飾 製 法 之 遍
殿 十 之 地 指
宇 百 恩 嚴 淨
窮 方 前 金 土

十余万遍 指净土① 为息肩之地② 严③ 金经④ 内报法之恩⑤ 前后供施⑥ 数十百万 悉以崇饰⑦ 殿宇 穷极⑧ 雕绘 而方丈⑨ 匡床⑩ 静虑⑪ 自得 贵臣⑫ 盛族⑬ 皆所依慕⑭ 豪侠⑮ 工贾⑯ 莫不瞻向⑰

【注释】

① 净土：佛教指佛、菩萨等居住的世界。
② 息肩之地：休息的地方。
③ 严：严持。
④ 金经：指佛家经籍。
⑤ 报法之恩：报答佛法普救众生之恩。
⑥ 供施：指获得的供养和布施。
⑦ 崇饰：修饰。
⑧ 穷极：极尽。
⑨ 方丈：住持的居室。因一丈见方，故称。
⑩ 匡床：方床。
⑪ 静虑：静心禅定。
⑫ 贵臣：显贵的大臣。
⑬ 盛族：豪门大族。
⑭ 依慕：敬慕。
⑮ 豪侠：侠义之士。
⑯ 工贾（gǔ）：工匠和商人。
⑰ 瞻向：瞻拜。

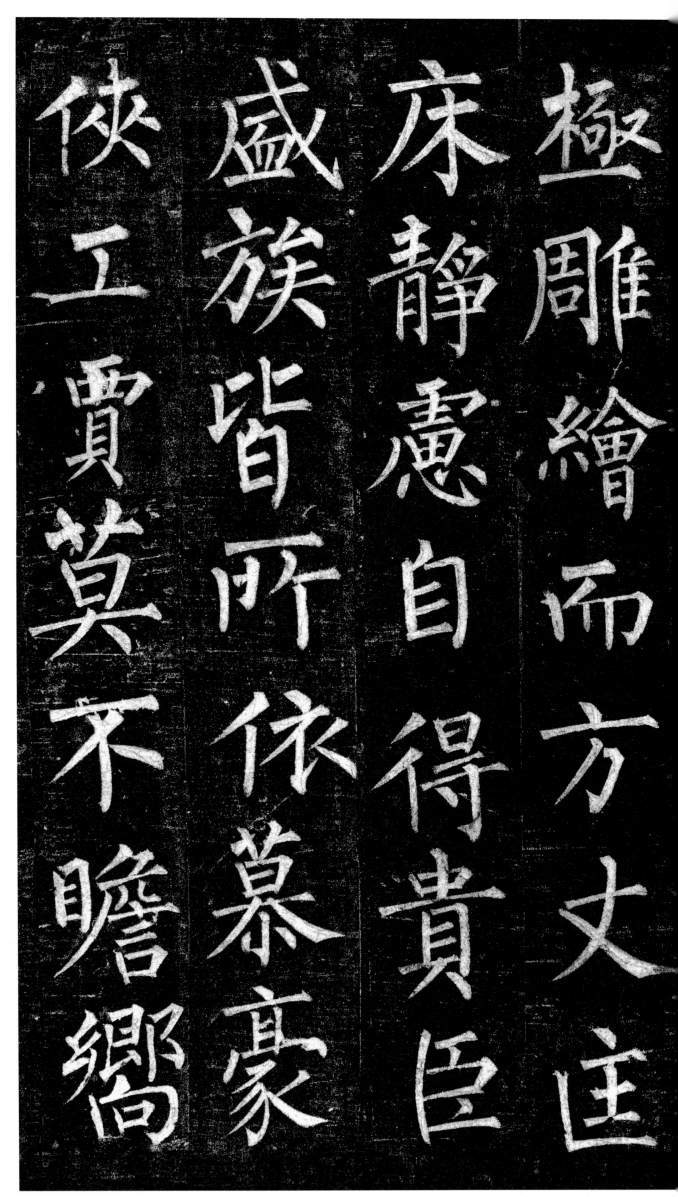

荐金寶以致
端嚴而礼是日有
千數不可彈書而
和尚即衆生以觀
佛離四相以修善

荐①金宝②以致诚③　仰端严④而礼足⑤　日有千数　不可殚书⑥　而和尚即⑦众生以观佛　离四相⑧以修善⑨　心下⑩如地　坦无丘陵⑪　王公舆台⑫　皆以诚接⑬　议者以为
成就常不轻行⑭者　唯

29

【注释】

① 荐：进献。

② 金宝：泛指贵重财物。

③ 致诚：表达诚挚的敬意。

④ 端严：端正庄严。

⑤ 礼足：顶礼双足，表示礼之至极。

⑥ 殚（dān）书：全部记录下来。

⑦ 即：接近。

⑧ 四相：佛教谓无常现象的四种特征，如生、老、病、死，如离、合、违、顺。

⑨ 修善：行善。

⑩ 心下：心中。

⑪ 丘陵：高者为丘，低者为陵。

⑫ 舆台：泛指做卑贱的职事者，奴仆。

⑬ 接：接见，接待。

⑭ 常不轻行：指弘扬众生平等、众生皆可成佛、忍辱自制的修行之道。

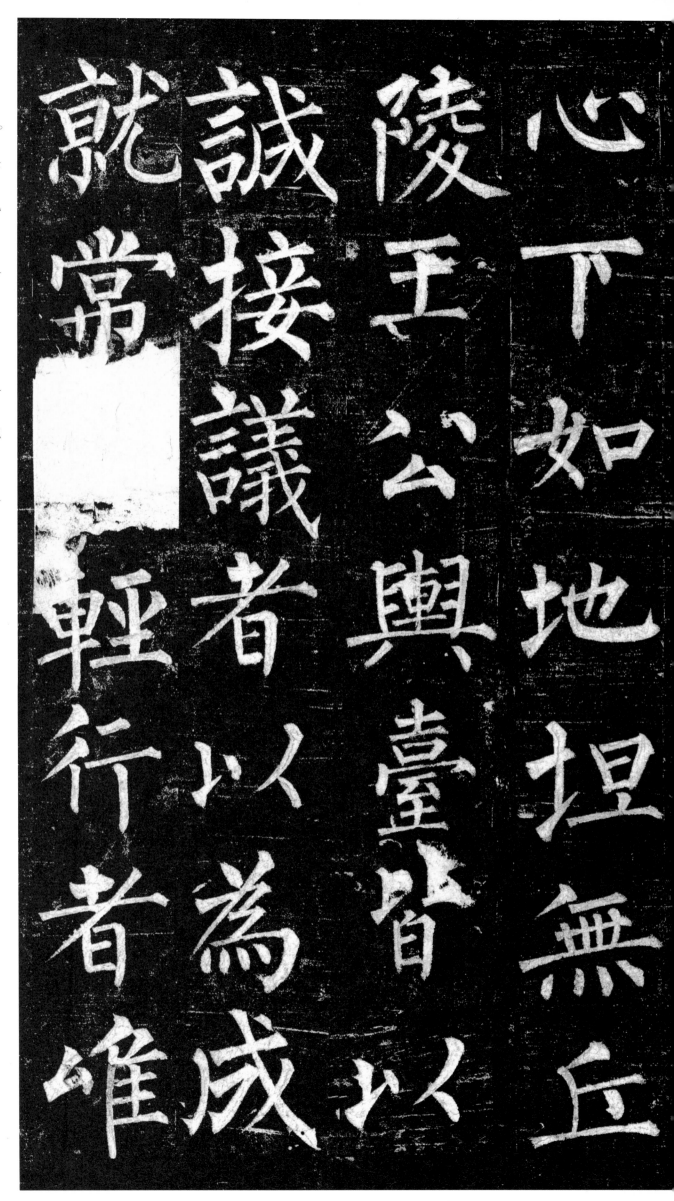

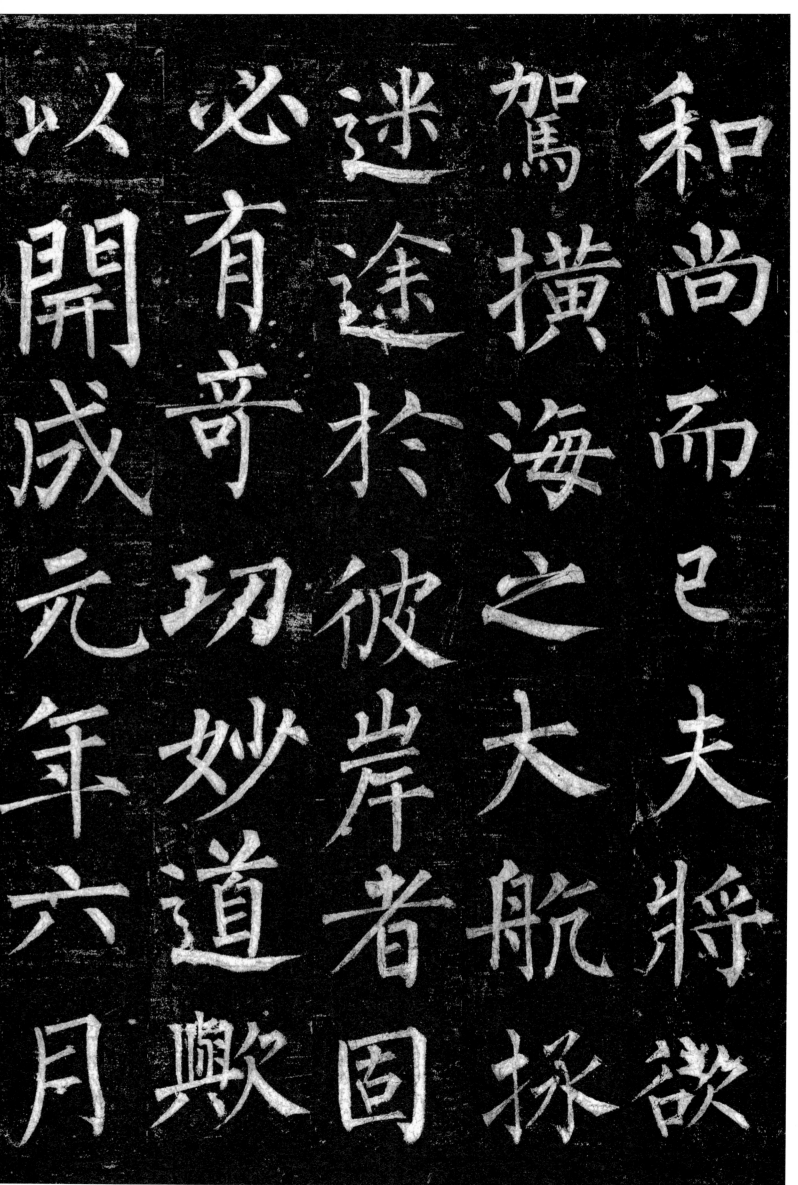

和尚而已　夫将欲驾横海之大航
拯迷途①于彼岸②者　固必有奇功妙道③欤
以④开成元年六月一日　西向右胁而灭⑤　当暑⑥而尊容如生
竟夕⑦而异香⑧犹郁⑨　其年七
月六日

【注释】

① 迷途：指陷于迷途的人。

② 彼岸：佛教指超脱生死
　的涅槃境界。

③ 奇功妙道：异常的功德
　和精妙的佛理。

④ 以：在。

⑤ 西向右胁而灭：脸朝
　西，右侧卧而圆寂。

⑥ 当暑：正当暑天。

⑦ 竟夕：通宵。

⑧ 异香：奇异的香味。

⑨ 郁：浓厚。

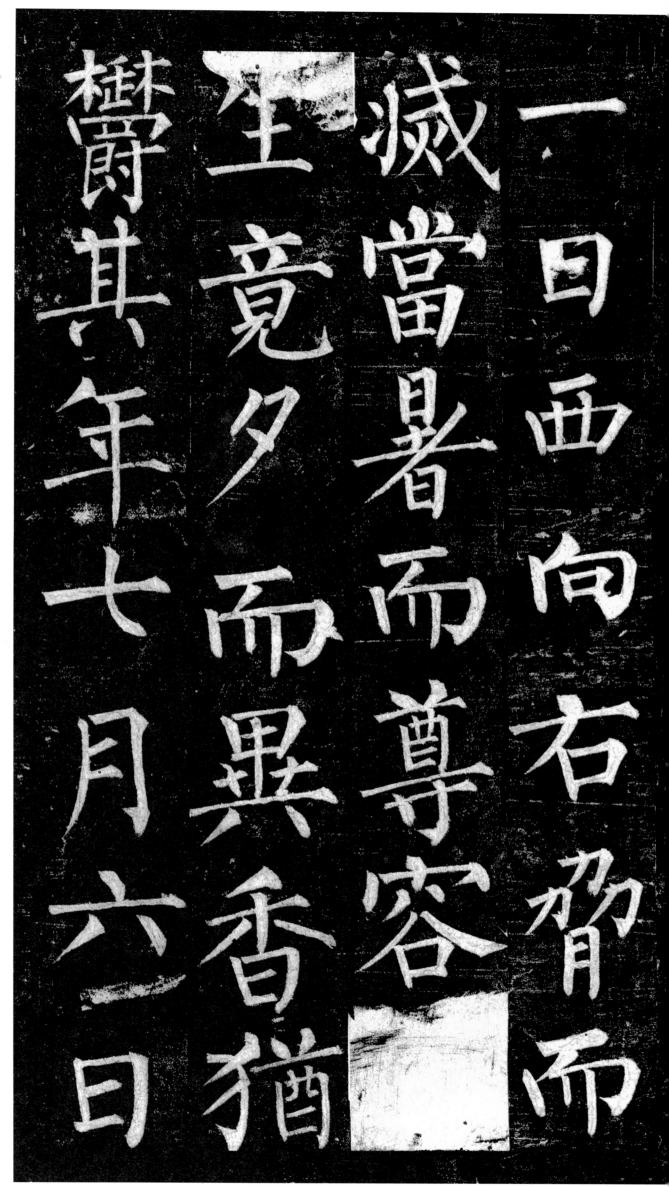

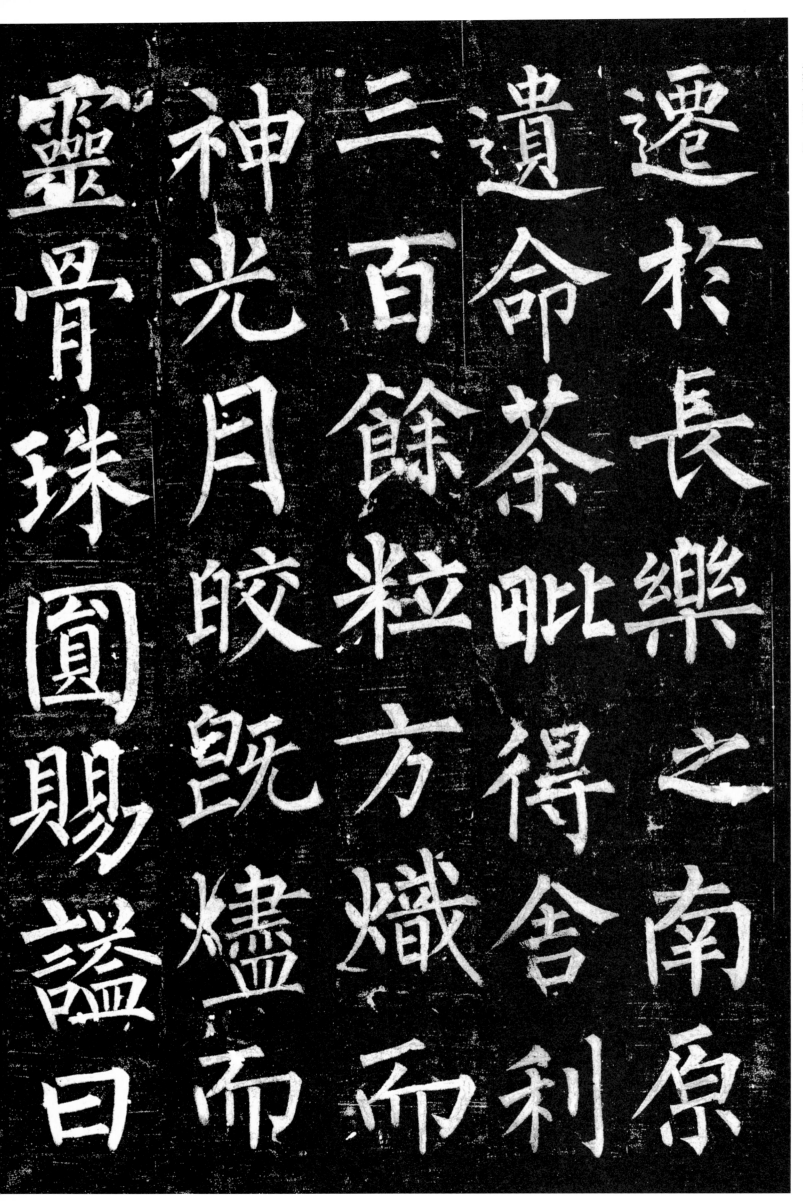

靈骨珠圓賜諡

神光月皎既爐而

三百餘粒既爐而

遺命茶毗得舍利

遷於長樂之南原

迁于长乐之南原
遗命①茶毗②
得舍利三百余粒 方
炽④而神光⑤月皎⑥
既炽⑦而灵骨珠圆⑧
赐谥曰大达 塔曰玄秘
俗寿六十七 僧腊⑨卅八⑩
门弟子比丘 比丘
尼约千余辈 或

33

【注释】

① 遗命：遗嘱。
② 茶毗：专指出家人圆寂后火葬。
③ 方：始，才。
④ 炽：燃烧。
⑤ 神光：神异的灵光。
⑥ 月皎：像月华一样皎洁。
⑦ 烬：化为灰烬。
⑧ 珠圆：像珍珠一样圆润。
⑨ 僧腊：僧尼受戒后的年岁。
⑩ 卌（xì）：四十。

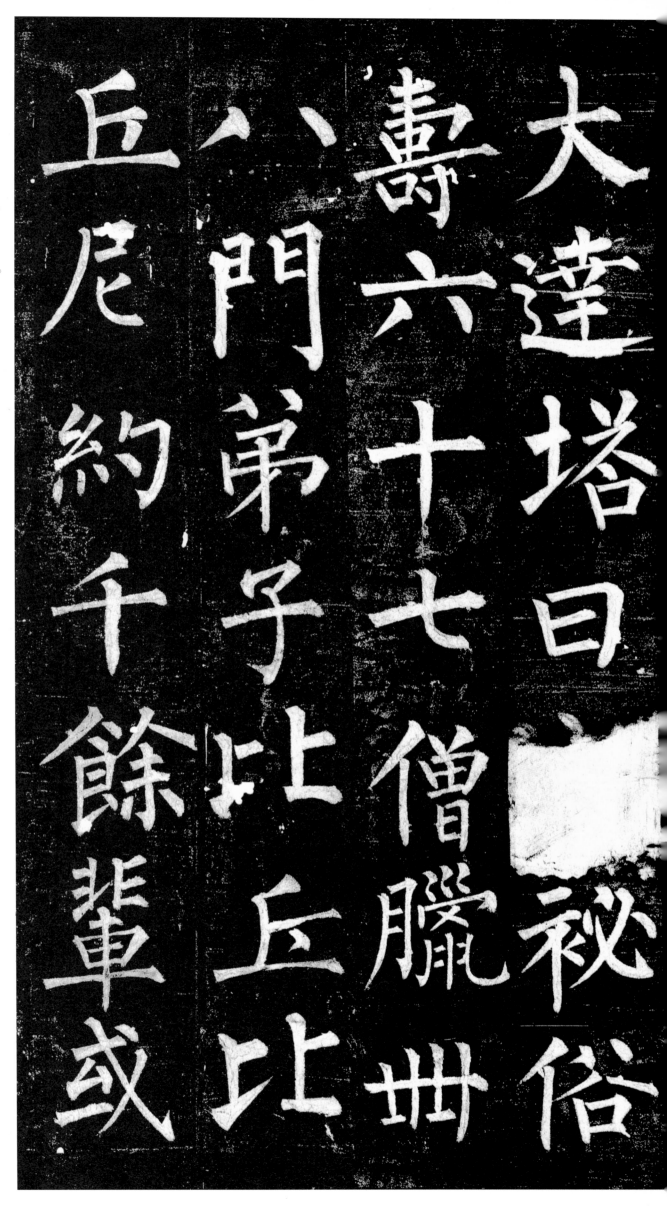

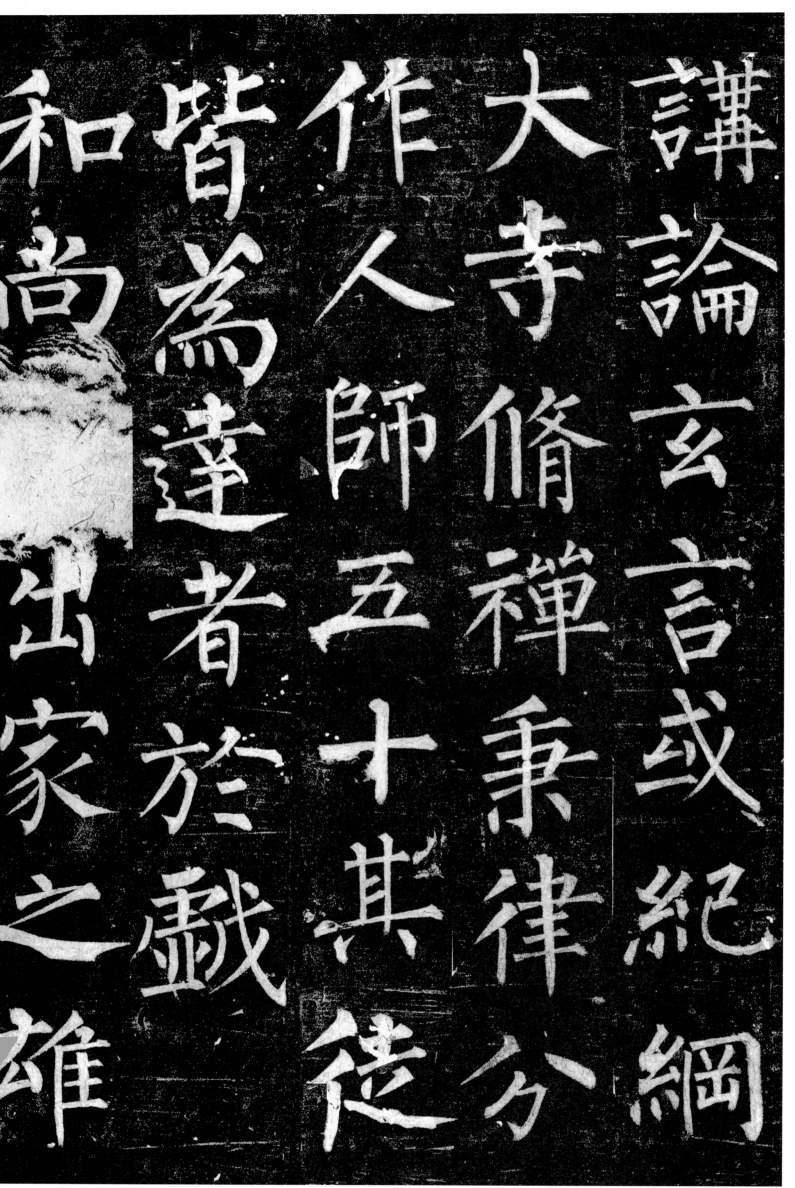

講論玄言 或紀綱大寺 修禪秉律 分作人師 五十其徒 皆為達者 於戲 和尚出家之雄

讲论玄言① 或纪纲②大寺 修禅③秉律④ 分作人师 五十其徒 皆为达者⑤ 於戏 和尚□出家之雄乎 不然 何至德殊祥⑥ 如此其盛也 承袭⑦弟子义均 自政 正言等

克荷⑧先业⑨

【注释】

① 玄言：指佛教义理。

② 纪纲：原指典章法度，
引申为管理、主持。

③ 修禅：念佛坐禅。

④ 秉律：秉持佛教戒律。

⑤ 达者：通达佛理的高僧。

⑥ 至德殊祥：最高的道德
与不寻常的祥瑞。

⑦ 承袭：继承沿袭。

⑧ 克荷：能够承担。

⑨ 先业：先辈的事业。

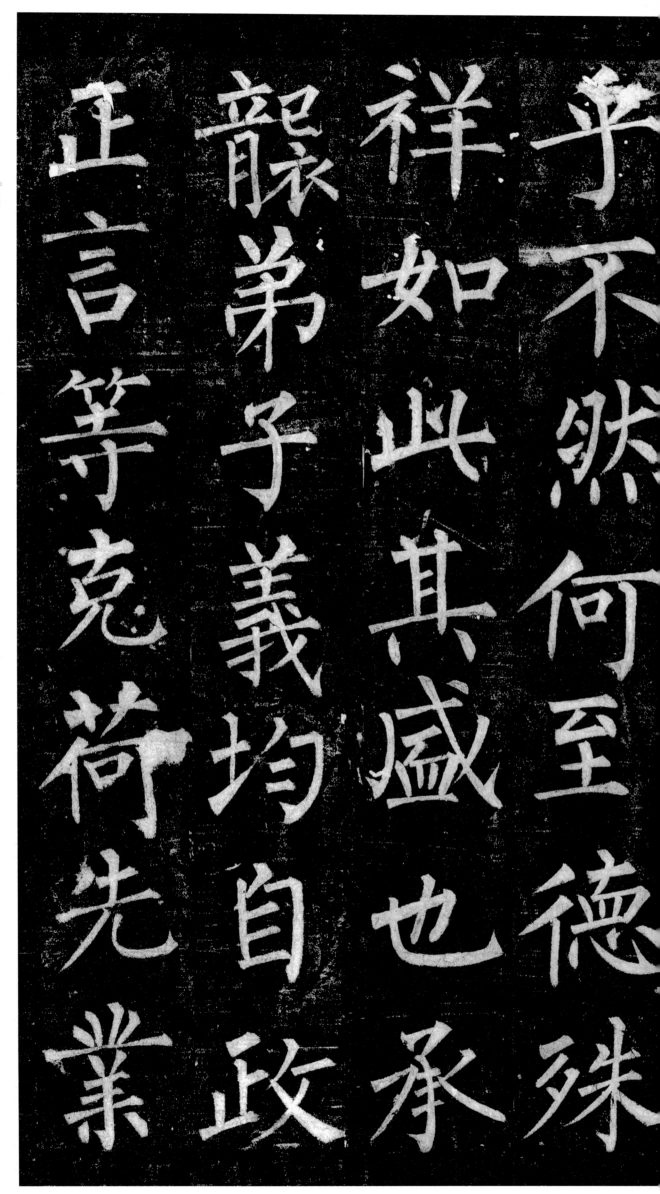

正言等克荷先

严弟子义均自政

祥如此其盛也承

不然何至德殊

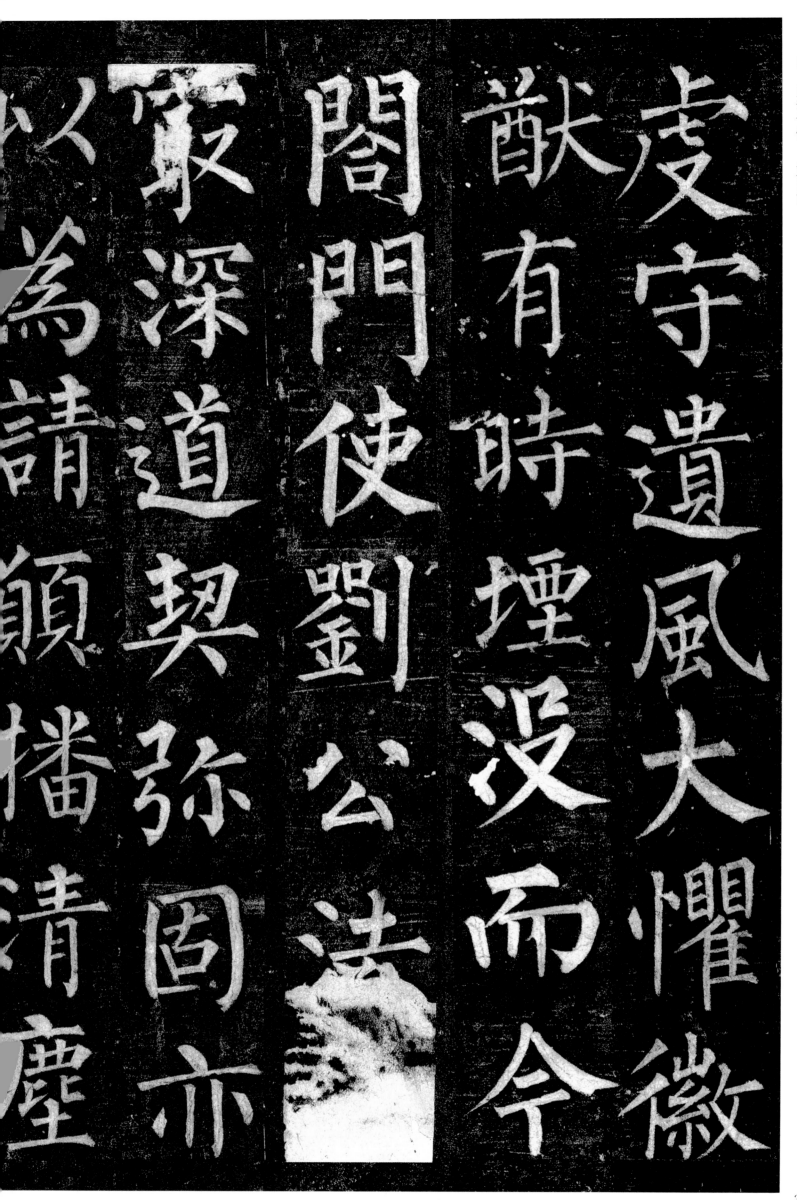

虔守^①遗风 大惧^② 徽猷^③ 有时堙没^④ 而今阁门使^⑤ 刘公 法缘^⑥ 最深 道契^⑦ 弥^⑧固 亦以为请^⑨ 愿播清尘^⑩ 休^⑪尝游其藩^⑫ 备^⑬其事 随喜^⑭赞叹 盖无愧辞^⑮ 铭

曰 贤劫千佛^⑯ 第四能

【注释】

① 虔守：虔诚地保持。

② 大惧：非常担忧。

③ 徽猷（yóu）：美善之道。

④ 堙没（yīn mò）：埋没。

⑤ 阁门使：官名。

⑥ 法缘：与佛法结缘。

⑦ 道契：指与佛道有缘。

⑧ 弥：极其。

⑨ 请：请求。

⑩ 清尘：喻清亮高洁的遗风。

⑪ 休：裴休自称。

⑫ 藩：指地区。

⑬ 备：完全。

⑭ 随喜：佛家以行善可生欢喜心，赞助他人行善称为随喜。

⑮ 愧辞：不真实的言辞。

⑯ 贤劫千佛：劫，佛经中指世界从生成到毁灭的一个周期。现在世界所处的劫称"贤劫"，会有一千尊佛出世。

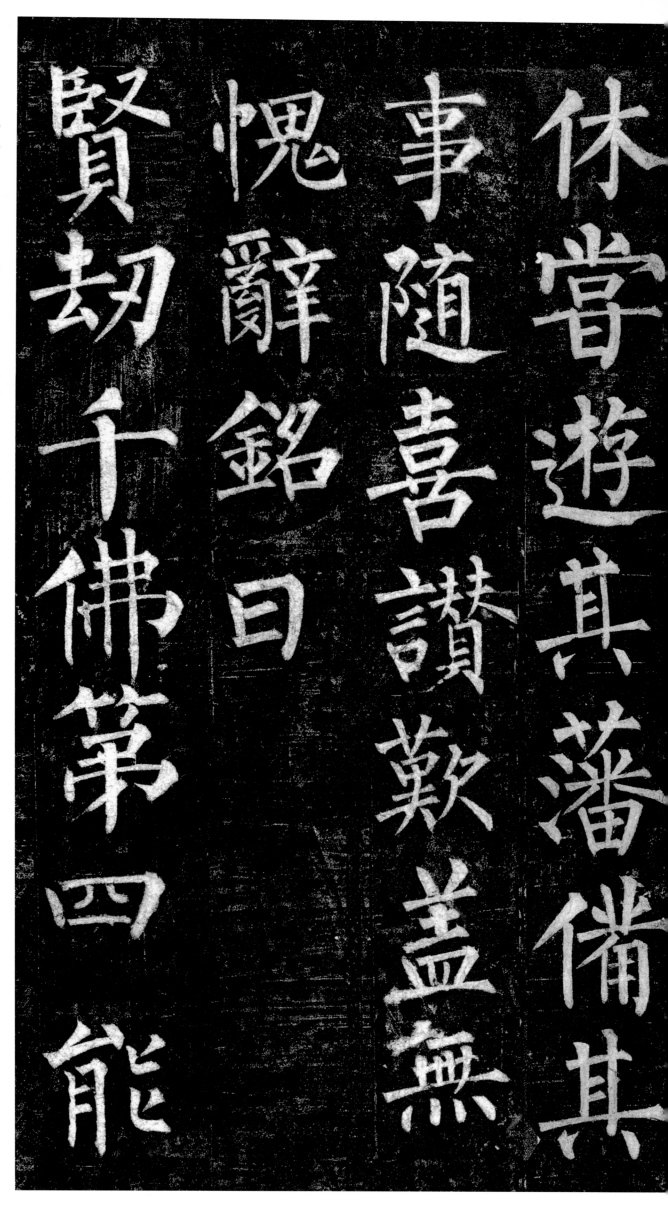

休嘗遊其藩備其

事隨喜讚歎蓋無

愧辭銘曰

賢劫千佛第四能

論 師 辯 破 仁
藏 如 孰 塵 哀
戒 從 分 教 我
定 親 　 綱 生
慧 聞 有 高 靈
學 經 大 張 出
深 律 法 孰 經

仁① 哀② 我生灵 出经破尘③ 教网高张 孰辩孰分 有大法师 如从亲闻 经律论藏④ 戒定慧学⑤ 深浅⑥同源 先后相觉 异宗⑦偏义⑧ 孰正孰驳⑨ 有大法师 为作 霜雹⑩ 趣真⑪ 则滞⑫

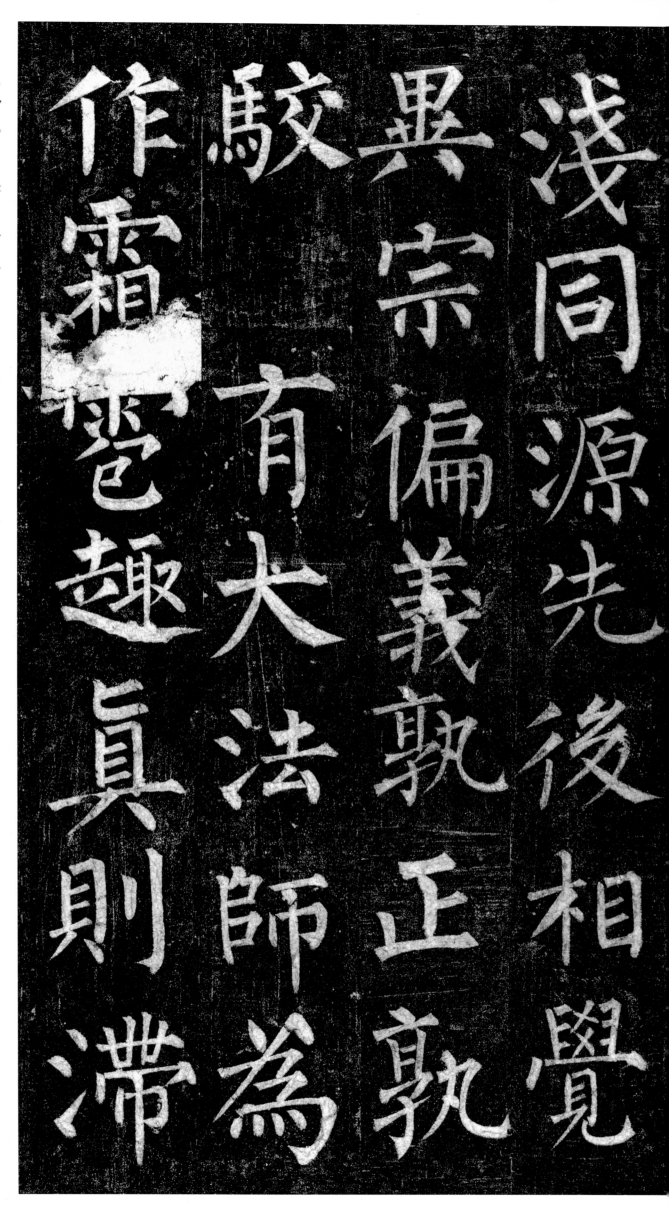

【注释】

① 第四能仁：释迦牟尼为贤劫中第四佛，"能仁"为梵文"释迦"之意译。

② 哀：怜悯。

③ 破尘：超出尘世。

④ 经律论藏：经藏、律藏、论藏。

⑤ 戒定慧学：戒学、定学、慧学。

⑥ 深浅：对佛经的理解有深有浅。

⑦ 异宗：不同宗派。

⑧ 偏义：教义片面。

⑨ 驳：混杂不纯。

⑩ 霜雹：此处喻纠偏斥伪，阐明正法。

⑪ 趣真：执着于本真。

⑫ 滞：凝滞，不超脱。

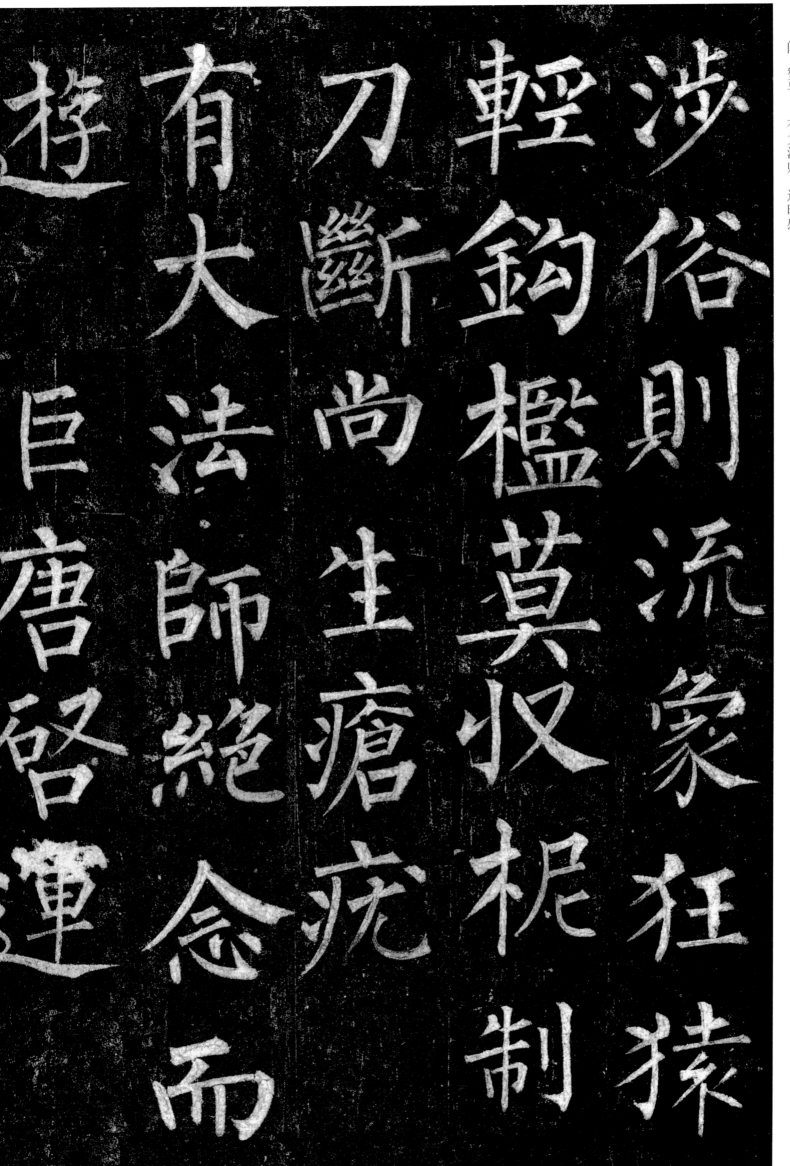

遊有刀輕涉
巨大斷鈎俗
唐法尚檻則
師生莫流
啓絶瘀收蒙
運念疣柅狂
而制猿

涉俗① 则流②
象狂③ 猿轻④
钩⑤ 槛⑥ 莫收
⑦ 柅制⑧ 刀断⑨
尚生疣疣⑩
有大法师
绝念⑪ 而游⑫
巨唐⑬ 启运⑭
大雄⑮ 垂教⑯
千载冥符 三乘⑰ 迭耀
宠重⑱ 恩顾⑲ 显
阐⑳ 赞导㉑ 有大法师 逢时感

41

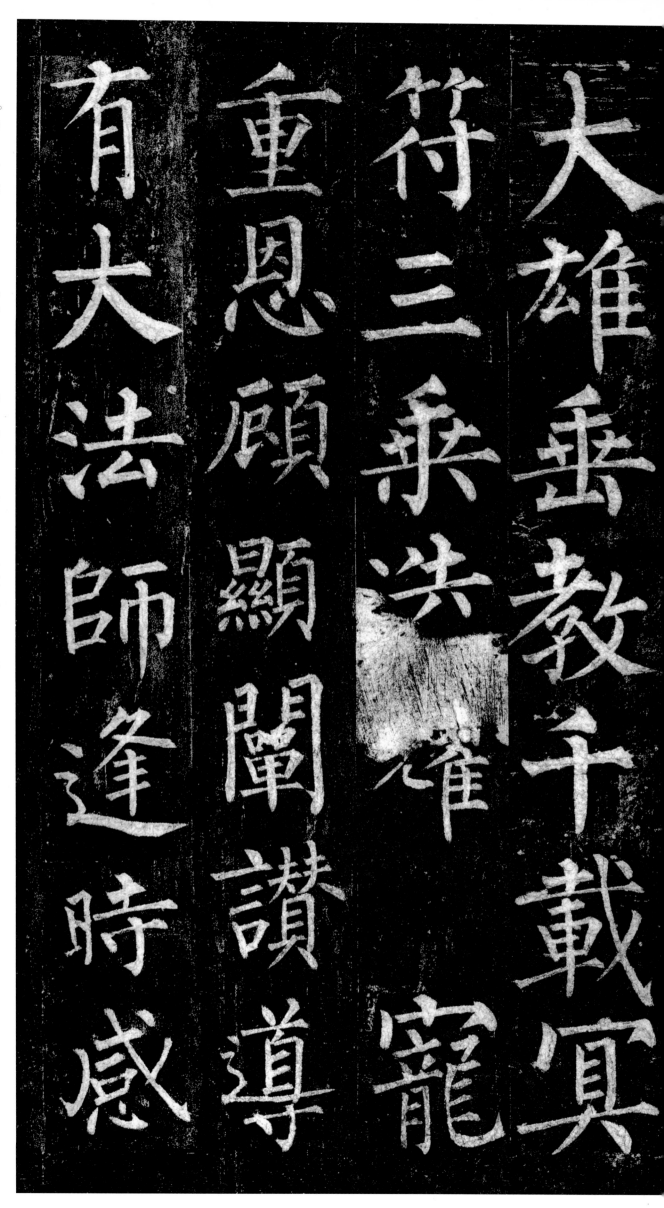

【注释】

① 涉俗：牵涉世俗。

② 流：像水那样流动不定。

③ 象狂：大象发狂，喻内心狂迷。

④ 猿轻：喻躁动散乱之心如猿猴攀缘不定，不能专注一境。

⑤ 钩：铁钩。

⑥ 槛：槛车，囚车。

⑦ 收：收服。

⑧ 柅（nǐ）制：用柅控制。柅，挡住车轮不使其转动的木块。

⑨ 刀断：用刀斩断。

⑩ 疣疣：喻痛苦。

⑪ 绝念：断绝所有的俗念。

⑫ 游：在佛境中遨游。

⑬ 巨唐：大唐，对唐朝的美称。

⑭ 启运：开启世运。

⑮ 大雄：佛教中对释迦牟尼的尊号。

⑯ 垂教：垂示教诲。

⑰ 三乘：声闻乘、缘觉乘、菩萨乘，喻运载众生渡越生死到涅槃彼岸之三种法门。

⑱ 宠重：尊崇重视。

⑲ 恩顾：尊长所给予的关心照顾。

⑳ 显阐：显露阐明。

㉑ 赞导：帮助，辅导。

42

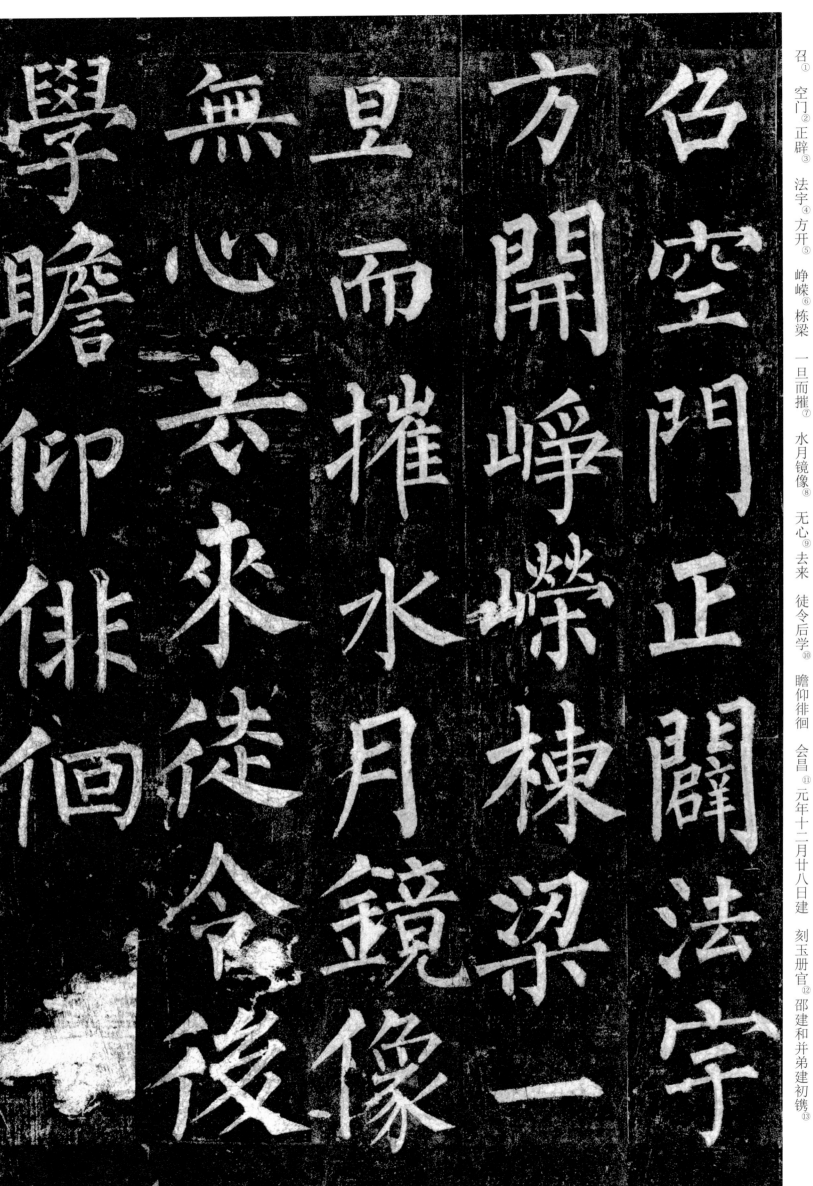

學瞻仰徘徊　無心去來徒食後　旦而摧水月　開峥嶸棟梁　方開峥嶸棟梁　召空門正闢法宇

召① 空门② 正辟③ 法宇④ 方开⑤ 峥嵘⑥ 栋梁 一旦而摧⑦ 水月镜像⑧ 无心⑨ 去来 徒令后学⑩ 瞻仰徘徊 会昌⑪ 元年十二月廿八日建 刻玉册官⑫ 邵建和并弟建初镌⑬

【注释】

① 感召：感化和召唤。

② 空门：佛门，指佛教。

③ 辟：开辟，弘扬。

④ 法宇：寺院。

⑤ 开：发展。

⑥ 峥嵘：卓越，不平凡。

⑦ 摧：摧折。

⑧ 水月镜像：像水中月，镜中像。喻一切虚幻的影像。

⑨ 无心：指远离妄念之真心，处于不执着、不滞碍之自由境界。

⑩ 后学：谦辞，后来的读书人。

⑪ 会昌：唐武宗李炎的年号（841—846）。

⑫ 刻玉册官：官名。玉册，古代帝王进行封禅郊祀典礼，所用文牒以玉雕镂，故称。

⑬ 镌：镌刻。

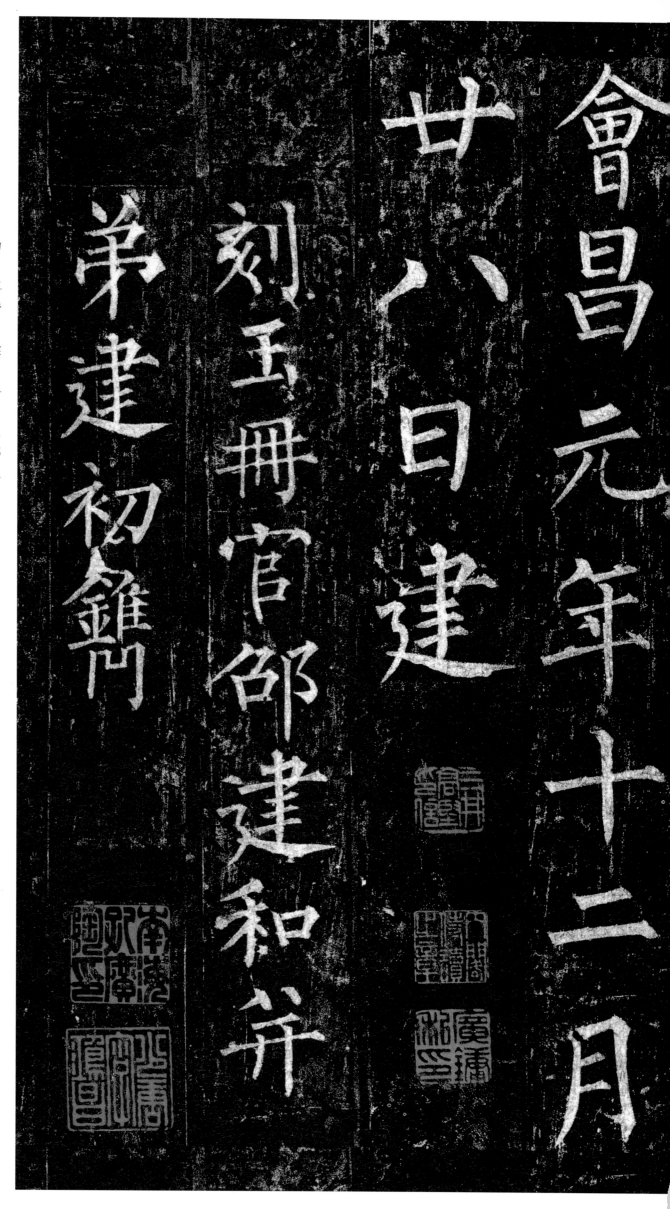

會昌元年十二月

廿八日建

刻玉册官邵建和并

弟建初鐫門

《玄秘塔碑》原文及译文

注：下划线字词
注释对应页码

唐故<u>左街僧录</u><u>内供奉</u>三教谈论<u>引驾</u><u>大德</u>安国寺<u>上座</u><u>赐紫</u>大达法师玄秘塔碑铭并序 • P2

<u>江南西道</u>都团练观察处置<u>等使</u>、<u>朝散大夫</u>、<u>兼御史中丞</u>、<u>上柱国</u>、<u>赐紫金鱼袋</u> • P2、P4

裴休撰。 • P4

<u>正议大夫</u>、<u>守右散骑常侍</u>、<u>充集贤殿学士</u>、兼判院事、上柱国、赐紫金鱼袋柳 • P4

公权书并<u>篆额</u>。 • P4

玄秘塔者，大法师<u>端甫</u><u>灵骨</u>之所<u>归</u>也。 • P6

唐故左街僧录内供奉三教谈论引驾大德安国寺上座赐紫大达法师玄
秘塔碑铭并序

江南西道、都团练观察处置等使、朝散大夫、兼御史中丞、上柱
国、赐紫金鱼袋裴休撰文。

正议大夫、守右散骑常侍、充集贤殿学士、兼判院事、上柱国、赐
紫金鱼袋柳公权书丹及篆额。

玄秘塔是端甫大法师灵骨舍利的供奉之所。

<u>於戏</u>！为丈夫者，<u>在家</u>则<u>张</u>仁义礼乐，<u>辅</u>天子以<u>扶世导俗</u>；出家则运慈悲定 • P6

<u>慧</u>，<u>佐</u>如来以<u>阐教利生</u>。舍此无以为丈夫也，背此无以为<u>达道</u>也。 • P6、P8

呜呼！作大大夫的人，在俗世，就要宣扬仁义礼乐之道，辅助天子
匡扶世道，教化百姓；如果出家，就要运用慈悲定慧之法，辅佐如来弘
扬教旨，利益众生。舍弃这些就无法成为大丈夫，违背这些也无法成就
大道。

和尚其出家之雄乎！<u>天水赵氏</u>，<u>世</u>为秦人。初，母张夫人梦<u>梵僧</u>，谓曰："当生 • P8

贵子！"即出囊中舍利使吞之。及诞，所梦僧白昼入其室，<u>摩其顶</u>曰："必当大弘 • P8

<u>法教</u>！"言讫而<u>灭</u>。既成人，<u>高颡深目</u>，大颐方口，长六尺五寸，其音如钟。夫将 • P10

欲<u>荷</u>如来之<u>菩提</u>，<u>凿生灵之耳目</u>，<u>固必有殊祥奇表</u>欤！ • P10

端甫和尚就是出家人中的雄杰之士！他的俗家为天水赵氏，世世代
代都是秦地人。起初，他母亲张夫人梦见一个印度和尚，和尚对她说：
"你会生一个日后显贵的儿子！"说完就取出口袋中的一颗舍利让她吞
下。等孩子出生后，那个梦中的印度和尚大白天来到她的房里，抚摸着
孩子的头说："他一定能大力弘扬佛教！"说完人就消失了。孩子长大
后，额头高，眼睛凹，脸大口方，身高六尺五寸，说话声音像洪钟一样
响。那将要发扬如来的智慧，开启众生之智慧的人，一定有特别的预兆
和非凡的仪表啊！

<u>始</u>十岁，依崇福寺道悟禅师为<u>沙弥</u>。十七正度为<u>比丘</u>，<u>隶</u>安国寺。具<u>威仪</u>于西 • P10、P12

P12
P12、P14
P14
P14、P16

明寺照律师，禀持犯于崇福寺升律师，传《唯识》大义于安国寺素法师，通《涅槃》大旨于福林寺鉴法师。复梦梵僧以舍利满琉璃器使吞之，且曰："三藏大教，尽贮汝腹矣！"自是经律论无敌于天下。囊括川注，逢源会委，滔滔然莫能济其畔岸矣。夫将欲伐株杌于情田，雨甘露于法种者，固必有勇智宏辩欤！

　　刚刚十岁，端甫就跟从崇福寺的道悟禅师当小沙弥。十七岁时，正式剃度出家成为比丘，隶属安国寺。然后，在西明寺照律师那里受持了威仪戒，在崇福寺升律师那里接受清规戒律的教导，在安国寺素法师那里学习了《成唯识论》大义，在福林寺鉴法师那里通晓了《大般涅槃经》要旨。有一天，端甫也梦见了那个印度僧人，他盛来满满一琉璃碗舍利子让端甫吃下，并且说："佛教的要旨全都装进你的肚子里了！"从那以后，端甫和尚的佛学水平，天下难逢对手。他的学识渊博如海纳百川，经藏的前因后果，也都融会贯通，讲法滔滔不绝，如大海望不到边际。那将要斩断众生心中的执念，播洒佛家甘露给信众的人，一定有这样勇毅聪慧、渊博善辩的才能啊！

P16
P16、P18
P18
P18、P20
P20
P22
P22、P24
P24
P24

无何，谒文殊于清凉，众圣皆现；演大经于太原，倾都毕会。德宗皇帝闻其名，征之，一见大悦。常出入禁中与儒道议论。赐紫方袍，岁时锡施，异于他等，复诏侍皇太子于东朝。顺宗皇帝深仰其风，亲之若昆弟，相与卧起，恩礼特隆。宪宗皇帝数幸其寺，待之若宾友，常承顾问，注纳偏厚。而和尚符彩超迈，词理响捷，迎合上旨，皆契真乘。虽造次应对，未尝不以阐扬为务。繇是天子益知佛为大圣人，其教有大不思议事。当是时，朝廷方削平区夏，缚吴斡蜀，潴蔡荡郓，而天子端拱无事，诏和尚率缁属迎真骨于灵山，开法场于秘殿。为人请福，亲奉香灯。既而刑不残，兵不黩，赤子无愁声，苍海无惊浪。盖参用真宗以毗大政之明效也。夫将欲显大不思议之道，辅大有为之君，固必有冥符玄契欤！

　　没多久，端甫和尚去参拜文殊菩萨的道场清凉山时，种种神迹显灵；他去太原讲解佛教大经，全城的人都去聆听。德宗皇帝听说了端甫和尚的大名，就召见了他，德宗一见面就非常高兴。从此，端甫和尚经常进出皇宫，与儒家、道家的学者讨论。皇帝还赐给他紫方袍，每年对他的赏赐都高于别人，还下诏书让他在东宫侍奉皇太子。顺宗皇帝也非常敬仰端甫和尚的风范，对他亲如兄弟，起居都在一起，恩宠礼遇特别优厚。宪宗皇帝也多次到他的寺庙里参拜，对待端甫和尚像朋友一样，还经常向他请教，赏赐也特别丰厚。而端甫和尚才华卓越，文词应对敏捷，回复皇上的意旨，都契合佛教的真义。有时虽然是仓促应对，但总是以宣扬佛法作为要务。于是，天子更加认为释迦牟尼佛是大圣人，也知晓佛法有非常神秘奥妙的境界。当时，朝廷刚刚平定了吴地、蜀地、蔡州、郓州等各藩镇的叛乱，于是天子拱手而治，天下无事，颁下诏书让端甫和尚率僧徒从灵山迎来佛骨，在深殿里开设法场。天子亲手捧着香灯，为百姓祈福。不久之后，无人犯法，刑罚也不残暴了，四海太

平，军队也无须动用了，天下百姓不再唉声叹气，就连大海也不再骇浪惊涛。这都是兼用佛教正义来辅助朝政所取得的明显效果啊！那将要显扬神秘奥妙的佛法，辅佐大有作为的明君的人，一定是与天意相暗合的啊！

<u>掌内殿法仪</u>，<u>录左街僧事</u>，以<u>摽表净众</u>者，凡一十年。讲《涅槃》《唯识》经论，<u>处当仁</u>，传授<u>宗主</u>，以<u>开诱道俗</u>者，凡一百六十座。运三密于瑜伽，<u>契无生</u>于<u>悉地</u>，日持诸部十余万遍。指<u>净土</u>为<u>息肩之地</u>，<u>严金经</u>为<u>报法之恩</u>。前后供施数十百万，悉以<u>崇饰殿宇</u>，<u>穷极雕绘</u>，而<u>方丈匡床</u>，<u>静虑自得</u>。<u>贵臣盛族</u>，皆所<u>依慕</u>；<u>豪侠工贾</u>，莫不<u>瞻向</u>。<u>荐金宝</u>以致诚，仰<u>端严</u>而<u>礼足</u>，日有千数，不可殚书。而和尚即众生以观佛，离<u>四相</u>以<u>修善</u>，<u>心下如地</u>，<u>坦无丘陵</u>，<u>王公舆台</u>，皆以诚接。议者以为，成就<u>常不轻行</u>者，唯和尚而已。夫将欲驾横海之大航，<u>拯迷途于彼岸</u>者，固必有奇功妙道欤！

（P26 / P26 / P26、28 / P28 / P28、30 / P30、 / P30、32 / P32）

　　端甫和尚主持宫内法仪，总领左街僧事，以身作则，表率僧众，前后历时十年。他宣讲《大般涅槃经》和《成唯识论》，为一时之领袖，并将经法传授给各寺住持，以便引导出家的修行者和世俗之人，因此受惠的寺庙达一百六十座。他运用"三密"之法进行修行，证悟"无生"之真理，每天持诵各种咒诀十余万遍。他将佛国净土视为休息之地，严持佛经来报答佛法的救度之恩，前前后后获得的供养捐赠达数百万钱，他全部用来修饰寺庙的殿宇，雕镂彩绘，极其精致，但自己却一间屋一张床，静心禅定，怡然自得。显贵的大臣和豪门大族都非常敬慕他，侠义之士及工匠商人也无不前来瞻拜。他们进献宝物以表达敬意，仰慕他的端正庄严而顶礼膜拜，每天总有千余人，简直不能全部记录下来。而端甫和尚接近众生来传授佛法，抛弃"四相"而行善，心中有如大地一般平坦，不分高低，无论是王公大臣还是奴仆走卒，他都以诚相待。大家都认为，成就"常不轻行"的人，只有端甫和尚。那将要驾驶横渡海洋的大船，拯救迷途上的众生到彼岸的人，一定有异常的功德、通晓精妙的佛理啊！

<u>以开成元年六月一日</u>，<u>西向右胁而灭</u>。当暑而尊容如生，<u>竟夕而异香犹郁</u>。其年七月六日，迁于长乐之南原。<u>遗命茶毗</u>，得舍利三百余粒。<u>方炽而神光月皎</u>，既<u>烬而灵骨珠圆</u>。赐谥曰大达，塔曰玄秘。俗寿六十七，<u>僧腊卌八</u>。门弟子比丘、比丘尼约千余辈，或讲论<u>玄言</u>，或纪纲大寺，<u>修禅秉律</u>，分作人师。五十其徒，皆为<u>达者</u>。於戏！和尚果出家之雄乎！不然，何<u>至德殊祥</u>如此其盛也！

（P32 / P34 / P34 / P36 / P36）

　　在开成元年（836）六月一日，端甫和尚以脸朝西、右侧卧的姿势圆寂。当时正值暑天，可他的容貌跟活着时一样，过了通宵，遗体散发的奇香依然浓厚。那年七月六日，他的肉身被迁移到长乐坡的南原。按照端甫和尚的遗嘱把遗体火化了，得到的舍利子有三百多粒。刚燃烧时身体发出的光芒像月华一样皎洁，火灭后他的灵骨舍利像珍珠一样圆润。

朝廷赐他谥号为"大达"，存放他灵骨的塔赐名"玄秘"。端甫和尚享年六十七岁，受戒四十八年。他的弟子比丘和比丘尼约有千余名，他们有的讲授佛学的义理，有的主持大的寺庙，都能念佛坐禅，秉持戒律，担当别人的导师。其中有五十人，都成为通达佛理的高僧。呜呼！端甫和尚确实是出家人中的雄杰之士啊！不然的话，为什么他的高德祥瑞这样显盛呢？

承袭弟子义均、自政、正言等，克荷先业，虔守遗风，大惧徽猷有时埋没。

P38 而今阁门使刘公，法缘最深，道契弥固，亦以为请，愿播清尘。休尝游其藩，备其

P38 事，随喜赞叹，盖无愧辞。铭曰：

继承端甫和尚的弟子义均、自政、正言等人，能够承担他的事业，虔诚地保持他遗风，同时也非常担忧他的美善之道会随着时间的推移而被埋没。而现任阁门使刘公，佛缘极其深厚牢固，他们都请我撰写碑文，希望传布端甫和尚高洁的遗风。我曾游历过端甫和尚所在的地区，非常了解他的事迹，因此乐意撰文赞叹，没有言不由衷之语。铭文如下：

P38、P40 贤劫千佛，第四能仁。哀我生灵，出经破尘。教网高张，孰辩孰分。有大法师，如从亲闻。

贤劫生千佛，第四是能仁。他怜众生苦，以经扫世尘。教网高且广，问谁能辩分？惟有大法师，解如亲耳闻。

P40 经律论藏，戒定慧学。深浅同源，先后相觉。异宗偏义，孰正孰驳。有大法

P40 师，为作霜雹。

经律论三藏，戒定慧三学。深浅本同源，先后自悟觉。各宗有偏义，难分正与驳？惟有大法师，辨如霜与雹。

P40、P42 趣真则滞，涉俗则流。象狂猿轻，钩槛莫收。柅制刀断，尚生疮疣。有大法

P42 师，绝念而游。

较真不超脱，涉俗又随流。狂象与轻猿，钩槛也难收。柅制或刀斩，依然犯苦愁。惟有大法师，绝念自遨游。

P42 巨唐启运，大雄垂教。千载冥符，三乘迭耀。宠重恩顾，显阐赞导。有大法

P44 师，逢时感召。

大唐开世运，佛祖示谕教。千年合天意，三乘皆显耀。尊崇得照顾，兴佛作引导。幸者大法师，逢时感而召。

P44 空门正辟，法宇方开。峥嵘栋梁，一旦而摧。水月镜像，无心去来。徒令后

P44 学，瞻仰徘徊。

佛门正弘扬，寺宇刚拓开。卓越栋梁才，忽然遭折催。水月兼镜像，不执去与来。空使后来人，瞻仰且徘徊。

<u>会昌</u>元年十二月廿八日建，<u>刻玉册官</u>邵建和并弟建初<u>镌</u>。 • P44

会昌元年（841）十二月二十八日建，刻玉册官邵建和与弟弟邵建初镌刻。

参考文献：

1.丁福保编纂：《佛学大辞典》，北京：文物出版社2002年版。

2.任继愈主编：《佛教大辞典》，南京：江苏古籍出版社2003年版。

3.夏征农主编：《辞海·词语分册》，上海：上海辞书出版社1988年版。

4.中华书局编辑部编：《康熙字典》，北京：中华书局1980年版。

鉴藏印章选释

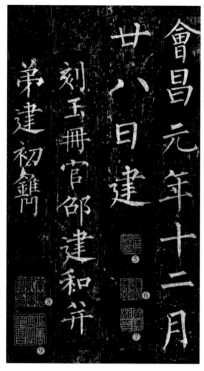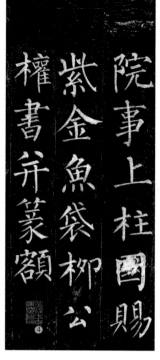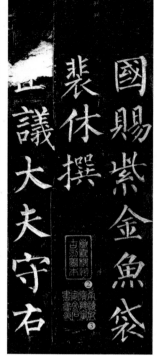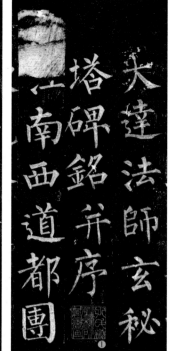

弟建初鑱門 廿八日建 會昌元年十二月 刻玉冊官邵建和并 ⑧ ⑤ ⑥ ⑦ ⑨

院事上柱國賜 權書并篆額 紫金魚袋柳公 ④

裴休撰 議大夫守石 ②③ 國賜紫金魚袋

南西道都團 塔碑銘并序 達法師玄秘 江 ①

⑦ 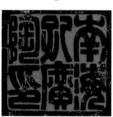 广铺私印	④ 至圣七十世孙广陶印	① 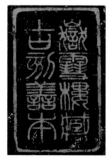 孔氏岳雪楼所藏书画 （孔继勋，字开文，号炽庭， 广东南海人，清代藏书家，建 "岳雪楼"以藏书画图籍。）
⑧ 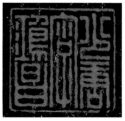 南海孔广陶印	⑤ 三井高坚印信 （三井高坚，字宗坚，号听 冰，日本收藏家。）	② 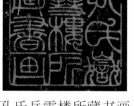 岳雪楼藏古刻善本
⑨ 少唐字鸿昌	⑥ 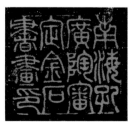 内阁侍读之章 （孔广铺，字厚昌，号怀民， 孔继勋长子。因鸦片战争防英 有功，加内阁侍读衔。）	③ 南海孔广陶审定金石 书画印 （孔广陶，字鸿昌，号少唐，孔 继勋次子，孔子七十世孙。）